高校建筑学与艺术设计专业设计基础系列教程

色彩构成

COLOR COMPOSITION

天津大学 叶 武 杨君宇 编著

中国建筑工业出版社

前 言 PREFACE

色彩构成是现代造型与艺术设计领域的基础学科，旨在使学生掌握色彩构成的基本原理，学会运用色彩语言，从主观世界入手把握色彩的创造规律，从而提高学生的艺术实践能力和综合素质修养，同时培养学生的创新思维、创造能力和动手能力。内容包括色彩基础知识、色彩知觉与心理、色彩对比与调和等。本书全面、系统地阐述色彩的理论知识，讲解则循序渐进、深入浅出。书中精选大量优秀的色彩构成作品，尽量以全新的画面、图例突出艺术设计教学的特点，这些定会成为艺术创作的示范，因此会给读者很好的启迪。

本书可用于高等院校建筑学与艺术设计专业美术教学用书，适用于建筑学、环境艺术、城市规划、风景园林、室内设计、工业产品设计、平面设计等专业的本科、职业院校的设计教学，也可作为一般建筑与艺术设计专业人员、美术爱好者自学使用、艺术考前辅导培训所用。

由于时间仓促，编者水平有限，书中难免存在欠妥和纰漏之处，恳请读者和同行不吝指正。

本书在撰写过程中，得到天津大学建筑学院与机械工程学院诸位教师的全力支持，本书选用了建筑学院与工业设计专业同学们的构成课程设计作品，书中有些图片无法一一注明作者，在此一并表示衷心感谢！

叶 武 杨君宇

目录 CONTENTS

前 言 …………………………… 02

第1章 绪论 …………………… 04

第2章 色彩与形态 ……………… 05
 2.1 形态色彩的基础知识 ………… 05
 2.2 色彩的性质 ………………… 07
 2.3 色彩的表示方式 …………… 09

第3章 色彩混合 ……………… 14
 3.1 加法混合（正混合）………… 14
 3.2 减法混合（负混合）………… 14
 3.3 中性混合 …………………… 15

第4章 形态色彩知觉与色彩心理 …… 17
 4.1 色彩的知觉现象 …………… 17
 4.2 色彩的直感性与间接性心理效应 …… 22

第5章 色彩的对比与调和构成 …… 37
 5.1 色彩对比构成 ……………… 37
 5.2 色彩调和构成 ……………… 45

第6章 色彩设计原理及方法 …… 50
 6.1 色彩配色原理 ……………… 50
 6.2 色彩表现方法 ……………… 54

第7章 色彩构图 ……………… 59
 7.1 色彩的均衡 ………………… 59
 7.2 色彩的呼应 ………………… 60
 7.3 色彩的主从 ………………… 61
 7.4 色彩的层次 ………………… 61
 7.5 色彩的点缀色 ……………… 62
 7.6 色彩的衬托 ………………… 62

第8章 色彩构成在艺术设计中的应用与赏析 …… 63
 8.1 色彩构成在设计中的应用 …… 63
 8.2 色彩构成综合应用欣赏 …… 68

参考文献 ……………………… 79

本书附课件素材，
可以从www.cabp.com.cn/td/cabp20715.rar下载。

第1章 绪 论

　　大千世界，各种物体如恒河沙数，五彩斑斓，生机盎然。我们之所以能够认识这些纷繁而又千差万别的物体，是因为我们能够看到它们的形态。然而，不同的形态总是有不同色彩的伴随而出现的。

　　太阳的光芒给大地带来光明，一切都因此显得那么美丽、清晰。可以赋予色彩一个较为简约的定义：所谓色彩是光刺激眼睛所产生的视感觉。

　　自然的立体形态在设计师的头脑中是以二维形式来表现的，因此，我们对色彩构成的研究往往要基于二维形态。

　　光与色的关系属于物理学范畴；颜料、涂料、染料的性能属于化学范畴；光、色对眼睛和大脑产生各种效应则属于生理学范畴。本书研究的中心是从心理学范畴讨论色彩对人们的影响，例如红色与蓝色所给予人的心理刺激是截然不同的。论及设计作品，则要考虑受众的嗜好、环境、年龄、性别、职业等方面的差异，他们对同一作品的心理反应会因此出现差异，产生这种差异的因素很复杂。艺术家和美学家十分注重色彩的表现，力图从美学的角度去研究一定的配色法则，找出达到目的的美好色彩。

第 2 章 色彩与形态

2.1 形态色彩的基础知识

2.1.1 认识色彩

能够感知物体存在的最基本视觉因素是色彩。

提到认识形态就不能不提色彩。我们所处的世界，色彩甚至比形态更广泛，如雾气、液体、云彩是无形的（图 2-1），但不是无色的，由此可以说明形态与色彩是密不可分的。

在认识色彩前，首先要先建立一种观念，就是如果要了解色彩、认识色彩，便要用心去感受生活，留意生活中的色彩。色彩感知非常像是我们的味觉，一样的材料因用了不同的调味料而有了不同的味道（图 2-2、图 2-3），配料得当是美味佳肴，配料不当，可能味同嚼蜡，叫人难以下咽。物体上的色彩对人的生理与心理都有重大的影响，因此色彩学是设计里的一门基本科目。

例如上海世博会的中国馆是世博会中的焦点展馆。中国馆的色彩设计师是中国美院的色彩学专家宋建明，当他带领的色彩团队正式接受任务的时候，这个"中国红"的色彩问题成为了困扰设计师们的首要问题：朱砂、丹红、辰砂、朱红……用哪一种红，才最能代表中国？色彩团队得出了结论：中国馆的"中国红"应该是一个一脉相传、多种组合、和而不同的红色组群。设计团队经过多轮实验室调试，并现场测试展馆在不同光线照射、视觉高度、位置条件下的效果，确定了明度、纯度不同的 7 种红色，结合人们的心理和生理感受，排列组合，优中选优，为中国馆"东方之冠"的顶、梁、椽、斜撑、柱体等部位的"红妆"定下了不同的红色，解决了一道难题（图 2-4、图 2-5）。

什么是色彩？这是色彩构成的首要问题。在构成里，所谓色是感觉色和知觉色的总称。总括起来讲，色是被分解的光（从光的构成上说是可见光；从光的现象来说是漫射光、反射光和透射光）进入人眼并传至大脑时开始生成的感觉，它是光、物、眼、心的综合产物。所谓彩是色调，是对色的丰富，比如红有正红、深红、浅红等等。一般来说，"色彩"和"色"是同义语。色彩一词常与物体相联系，因此它在很大程度被称为色刺激，仅与光色相对应。不过，由于知觉的恒常性和错觉，人们往往不能正确认识色彩，所以学习色彩必须将物体色和光色做综合处理。

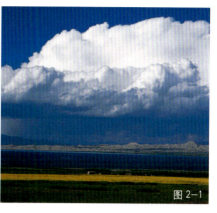
图 2-1

图 2-2

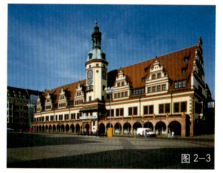
图 2-3

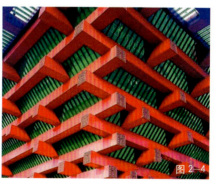
图 2-4

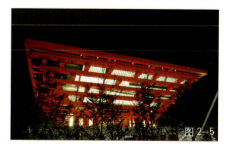
图 2-5

形态的色彩构成，又可称为"色彩的相互作用"，是根据色彩科学体系的原理，研究符合人们知觉和心理原则的配色理论与方法。换句话说，色彩构成是将复杂的视觉表面现象还原成最基本的要素，运用心理物理学的原理去发现、把握和创造尽可能美的效果。一般将配色分成三类要素：光学要素（明度、色相、彩度）、存在条件（面积、形状、位置、肌理）、心理因素（冷暖、进退、轻重、软硬、朴素、华丽等）。创造时则需基于这些要素，运用逻辑思维去选择与搭配恰当的色彩，在具体运用上三类要素有着很大的不同。

色彩在人类感知事物形态的过程中有着非常重要的作用。由于人的视觉对于色彩有着特殊的敏感性，因此对观察形态不仅起到非常重要的作用，更是增强立体效果和提高记忆的关键。

人类认识色彩最初源于朴素的视觉体验。在黑暗中什么色彩也看不见，在这种视觉体验中，人们得出这样结论：没有光就没有色，光是色之源。

随着物理学与解剖学等科学的发展，人类对光与色彩的认识逐步深入：物体的色彩是人的视觉器官在光的刺激下将视觉信息传到大脑的视觉中枢而产生的一种反应。光是其产生的原因，色是其感觉的结果。光源的色彩取决于射入眼中光线的光谱成分，即光的波长。

既然物体的色彩是人的视觉器官在光的刺激下将视觉信息传到大脑视觉中枢而产生的一种反映。因此光、光照射的对象和视觉器官及大脑，是感觉到色彩的三个基本条件。

2.1.2 光对形与色的影响

光源色、固有色、环境色是研究色彩理论之前需要掌握的概念，也是理解色彩关系的第一步。

物体呈现的颜色 = 固有色 + 光源色 + 环境色

1）固有色

人们在物体的固有色这个问题上争论颇大，有人认为物体有固有色，有人认为没有。

所谓固有色并不是一个非常准确的概念，因为物体本身并不存在恒定的色彩。它是凭借视觉经验的积累深刻地记录在人们头脑中，逐渐对色彩形成的一种共识，如叶子是绿的，花是红的，天是蓝的，柠檬是黄的等等。为了便于对物体的色彩进行比较、观察、分析和研究，人们把这些共识性感觉作为一种习以为常的称谓。

主张没有固有色的人认为：没有光，什么物体也不具备颜色，物体之所以有色，是因为不同物质对七色光中不同的色光吸收或反射不同，所以呈现的色彩也不同。

而主张有固有色的人认为：为什么红花照上红光会显得更红，这是因为它本身具有红色素，它的红色已饱和，所以全部反射出来；而将红光照到绿叶上，绿叶会变成黑色，这是因为绿叶中没有红色素，红光被全部吸收，自然会成为黑色；白纸上不具备任何色素，照上任何色光大部分都会被反射出来。

承认物体的固有色，可以更深入地分析并认识事物的颜色。我们以观察红颜色的花为例，如正常光线下，玫瑰花的基本色呈紫红色的特征，荷花为粉红色特征，而美人蕉的基本色偏朱红色。也就是说，这些不同品种的花尽管都给人一种红色的印象，但呈现出来的红色面貌却不相同，而这种"不同"或"差异"就是物体各自的固有色，而笼统地称之为"红色"不过是一般意义上的"概念色"罢了。

2）光源色

色彩的本质是光，光和色彩有密切关系。宇宙万物之所以呈现出各种色彩面貌，光照是先决条件。色

彩是光的反射，物体只有受到照射才能产生色彩。光源色是光源照射到白色而光滑的不透明物体上所呈现出的颜色。

不同的光源会导致物体产生不同的色彩。

如在一张白纸上投射蓝色光，其受光部位会呈现蓝色；如果改投绿光，那么它的受光部位会呈现绿色。由此可见，相同的事物在不同光源下会呈现不同的视觉色彩，光源色的色相是影响景物色相的重要因素。有些色彩学家指出：物体在光间接反射或被漫射光照射，其他色光影响较小时，物体呈现的固有色最明显。这就是为什么人们喜欢在下午3、4点钟的时候在户外阴凉处拍照的原因。从事舞台美术的人员经常利用光源色原理，在相同的环境中，通过改变光源色营造出不同的时间氛围，创造出变幻莫测的艺术效果。

3）环境色

自然界中任何事物和现象都不是孤立存在的，一切物体均受到周围环境不同程度的影响。环境色是物体所处环境的色彩反映，又称"条件色"。

环境色指物体受到周围物体反射颜色的影响，其固有色因此发生的变化。它是光源色作用在物体表面上而反射的混合色光，因此光源色与环境色是你中有我，我中有你。环境色的产生与光源的照射密不可分，不过，两者的"角色"有时会互换：如果环境色的强度超过主光源，环境色则会变成光源色。

2.2 色彩的性质

2.2.1 色彩产生的原理

人产生视觉的主要条件是光，有光才有色，有色才会有视觉可言。色依附于形，形由不同的色来区分，形与色是不可分割的整体。

视觉艺术的物质基础是光，只有利用光和反射，物体才能产生色彩。利用色彩和光，可以展现出一个丰富而五彩缤纷的物质世界。凡是视觉功能正常的人，既能看色彩，也能感受到光。如果没有光，我们就看不见蓝天白云，也看不到鲜花绿草，感受不到时光的美好、人生的愉悦，如同置身黑暗的洞穴，无任何色彩可言了。瑞士色彩学家约翰内斯·伊顿先生写道："色彩是生命，因为一个没有色彩的世界在我们看来就像死的一般。"没有光源便没有色彩感觉，人们凭借光才能看见物体的形状、色彩，从而认识客观世界。

从广义上讲，光在物理学上是一种客观存在的物质（而不是物体），它是一种电磁波。只有波长在380～780nm之间的电磁波才能引起人的色知觉。这段波长的电磁波叫可见光谱，俗称光。波长长于780nm的光线叫红外线，短于380nm的光线叫紫外线，如图2-6所示。

牛顿用三棱镜将白色阳光分解得到红、橙、黄、绿、青、蓝、紫七种色光的光谱，这七种色光的混合即是白光，因此他认定这七种色光为原色。

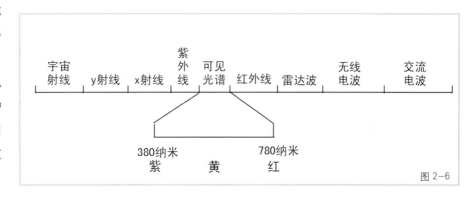

图2-6

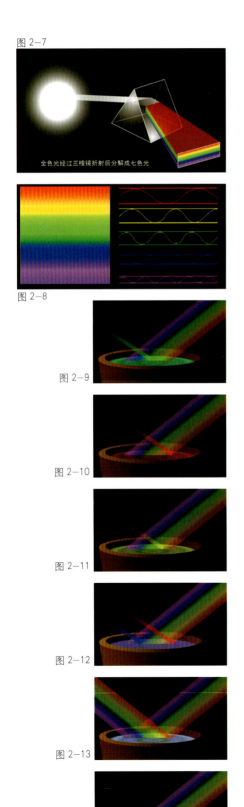

图 2-7

图 2-8

图 2-9

图 2-10

图 2-11

图 2-12

图 2-13

图 2-14

后来物理学家大卫·鲁伯特进一步发现色光原色只是红、绿、蓝三色，其他颜色都可以由这三种颜色混合而成。

1802年生理学家汤麦斯·杨根据人眼的视觉生理特征提出了新的三原色理论。他认为色光的三原色并非红、黄、蓝，而是红、绿、紫。这种理论又被物理学家马克思韦尔证实。他通过物理试验，将红光和绿光混合，这时出现黄光，然后掺入一定比例的紫光，结果出现了白光。

此后，人们才开始认识到色光和颜料的原色及其混合规律是有区别的。色光的三原色是红（朱红）、绿（翠绿）、蓝（紫罗兰），颜料的三原色是红（品红）、黄（柠檬黄）、青（湖蓝）。

光的物理性质由光波的振幅和波长两个因素决定，波长的长度差别决定色相的差别。波长相同，而振幅不同，则色相明暗也会产生差别（图2-7、图2-8）。

以上所讲是来自于发光体引起的色觉现象。那么不发光的物体为什么会有颜色呢？这是因为物体在受到光的照射后会产生吸收、反射、透射等现象。当光源照到不透明的物体表面时，会产生粒子"碰撞"，一部分光线色被吸收，一部分光线色则反射到眼睛中，这就是我们看到的物体颜色。由于不发光的物体的物理结构不同，对波长长短不同的光有选择地吸收与反射，从而分解出各种不同的色彩来。例如我们看见的蔚蓝色海洋，就是海水对太阳光反射的结果。海水本来是无色的，当阳光照射到海面时波长较长的红、橙、黄光可以直接深入海水被海水吸收，而波长较短的蓝、紫光大部分被反射，于是海水就呈现出迷人的蔚蓝色（如图2-9~图2-14）。

2.2.2 色彩的属性

任何一块色彩都具有三种基本属性，它们分别是色相、纯度、明度，这在色彩学上也称色彩的三要素、三属性或三特征（图2-15）。

色相——色彩的第一属性，色彩的相貌区别；

明度——色彩的第二属性，表明色彩的明暗性质；

纯度——色彩的第三属性，表明色彩的鲜灰程度。

一种颜色与另一种颜色的区别就是由色彩的这三重属性决定的。色彩的三属性即色彩三要素，是确定色彩性质的基本标准。色彩的三属性是互为影响、互为共存的关系，即其中任何一个要素的改变都将会影响到原色彩的面貌和性质，引起另外两个要素的改变。如把标准的中绿降低，它的明度就会变暗，色相也就变成了深绿；从原来的绿色色相角度来看，纯度也降低了，这便是它们之间的相互影响和制约。

1）色相

色彩的最大特征，是一种色彩区别于另一种色彩的表象特征。能够确切地表示某种颜色的色别的名称，如玫瑰红、橘黄、湖蓝等不同特征的色彩。如果说明

度是隐秘在色彩中的骨骼，色相就很像是色彩外表的华美肌肤。色相体现着色彩的外向性格，是色彩的灵魂。它是区别各种不同色彩的最准确的标准。事实上任何黑白灰以外的颜色都有色相的属性。

2）纯度

指色光波长的单纯程度和色彩的纯净程度，也有人称之为艳度、彩度、鲜度或饱和度。颜色中以三原色红、黄、蓝为纯度最高色，而接近黑、白、灰的色为低纯度色。白、灰属无彩色系，即没有彩度。任何一种单纯的颜色，倘若加入无彩色系中任何一色，混合的结果均可降低它的纯度。

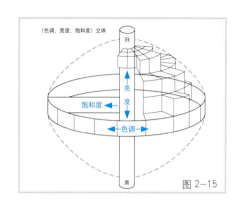

图2-15

凡是靠视觉能够辨认出来的、具有一定色相倾向的颜色都有一定的鲜灰度，而其纯度的高低取决于它含中性色，即黑、白、灰总量的多少。

改变纯度有四种方法：

（1）加白：纯色加白，纯度降低，明度提高，色性偏冷。

（2）加黑：纯色加黑，纯度降低，明度也降低，色性偏暖。

（3）加灰（黑、白调和）：纯色加灰，色彩学上叫"浊色"。加浅灰明度提高，纯度降低，加深灰纯度降低，明度也降低。若要明度不改变就加与纯色明度接近的灰色。

（4）加互补色：纯色加对比色或互补色，将使其纯度降低，明度也会变暗，变成具有色彩倾向的暗灰色。如加上适量的白色、浅色或深色混合，便会产生不同明度、不同色彩倾向的灰色调，使色彩显得更加丰富多彩。

应该注意的是，一个颜色的纯度高并不等于明度就高，色相的纯度与明度并不成正比。

纯度体现了色彩内向的品格。同一个色相，即使纯度发生了细微的变化，也会立即带来色彩性格的变化；纯度的表现是极其丰富的鲜浊变化，如果将某一色相的纯度变化按顺序加以排列，得到的分配效果叫"纯度推移"。

3）明度

指色彩的明亮程度，对光源色来说可以称光度；对物体色来说，除了称明度之外，还可称亮度、深浅程度等。在生活中，不同景物的色彩除了有色相区别之外，还存在着复杂的明度对比关系，也就是色彩中的黑、白、灰关系。如果使色彩明度降低或提高可以加黑、加白，也可以与其他深色、浅色相混（如黄、紫）。例如：红色加白明度提高了，红色加黑，明度降低了，但纯度也同时降低了。红加黄，明度提高了，加紫明度降低了。在明度和纯度发生变化的同时，色相也相应发生变化。

2.3 色彩的表示方式

一般来说人能识别8万多种色彩，但如何明确区分它们和传达它们呢？语言和文字难以做准确描述，因为对同一种颜色，不同的人理解有很大差异。因此，利用语言交流和研讨有很大不便，可行性不大。于是研究人员将众多的色彩做了系统化的整理，按照一定的规律和秩序排列起来，以便在实际工作中更方便地运用色彩。历史上曾有许多色彩学家做过研究，比较著名的有孟塞尔（Munsell）色立体和奥斯特瓦德（Ostwald）色立体、日本色研所（P.C.C.S）的色立体。三种色立体各有优缺点。其中，孟塞尔色立体

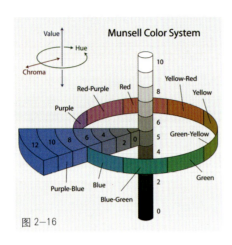
图 2-16

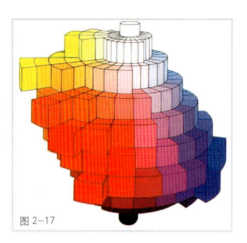
图 2-17

经过测色学的修正是最科学的，它所使用的概念又与人们的习惯相同，以该体系为基础的配色研究成果较多，应用也最为普遍。

色彩分属于两大类：有彩色和无彩色。所谓有彩色，即有色味，有红、黄、蓝等色彩倾向的色；所谓无彩色，即黑、白、灰。每一个有彩色均含有三种要素，即色相（色味）、明度（明亮程度）、彩度（含纯色量的多少）；无彩色只有明度，没有色相和彩度。

色立体是借助于三维空间来表示色相、纯度、明度的概念。它将色彩的三个属性有机地组合在一起，使我们更好地认识它们之间的内在联系与相互关系。

我们借助地球仪为模型，以无彩色为中心轴，连接南北两极。南极为黑，北极为白，球心为正灰，南半球为深色系，北半球为明色系；球表面为清色系，球心为含灰的浊色系；球表面的一点到与中心垂直的线，表示纯度系列，通过球心的直径两端为补色关系。由于各色相的纯度是不相等的，明度也是不相等的，当它们相连接时并不是呈球形。我们用球体来表示，是为了让人们更容易理解颜色的三种属性的关系（图 2-16）。

2.3.1 孟塞尔色立体

孟塞尔色立体是美国色彩学家、美术教育家孟塞尔于 1905 年创立的。目前，国际上普遍采用该色标系统来进行颜色的分类和标定，并用于工业规定的测色标准。孟塞尔色立体如图 2-17 所示。

1）色相

孟塞尔色立体是以红（R）、黄（Y）、绿（G）、蓝（B）、紫（P）的 5 号色为基础，再加上他们中间色黄红（YR）、黄绿（YG）、蓝绿（BG）、蓝紫（BP）、红紫（RP）作为 10 个主要色相，每个色相又分成 10 等份，总计得到 100 个色相，围绕成一个圆周，各色相如第 5 号 5YR、5Y……为该色相的代表色相。以红色为例：把红色按 1～10 等份划分，其中 5R 代表中心，1R 表示接近紫红 10RP，10R 表示接近黄红 1YR。数字越小越接近前一个色；数字越大越接近后一个色。如 1Y（黄）接近 10YR（黄红），10Y（黄）接近 1YG（黄绿）。在圆周中的 100 个色相中，各色相互为 180°方向的为互补色相比（图 2-18）。

2）明度

孟塞尔色立体的中心轴为无彩色轴，中央轴代表无彩色黑白系列中性色的明度等级，共分为 9 个等

级,白(W)在上,黑(B)为下,称为孟塞尔明度值。它将理想白色定位为10,将理想黑色定位为0。孟塞尔明度值由0~10,在视觉上共分11个等距离的等级。

3)纯度

在孟塞尔系统中,颜色样品离开中央轴的水平距离代表饱和度的变化,称之为孟塞尔纯度。纯度也是分成许多视觉上相等的等级。中央轴上的中性色纯度为0,离中央轴愈远,纯度数值愈大。纯度最高为红色(R)14,纯度最低为蓝绿色(BG)6。由于纯度阶梯长短不一,形似枝杈,纯度的图标因而得名为色树。

任何颜色都可以用颜色立体上的色相、明度值和纯度这三项坐标来标定,可用标号表示。标定的方法是(HV/C)先写出色相(H),再写明度值(V),在斜线后写纯度(C)。

例如标号为5R4/14的颜色,分别表示为5号红色相,明度位于中心轴第4阶段的线上,纯度位于距离中心轴14阶段。10个主要色相的纯度、明度分别表示为:5R4/14(红),5YR6/12(黄红),5Y8/12(黄),5GY7/10(黄绿),5G5/8(绿),

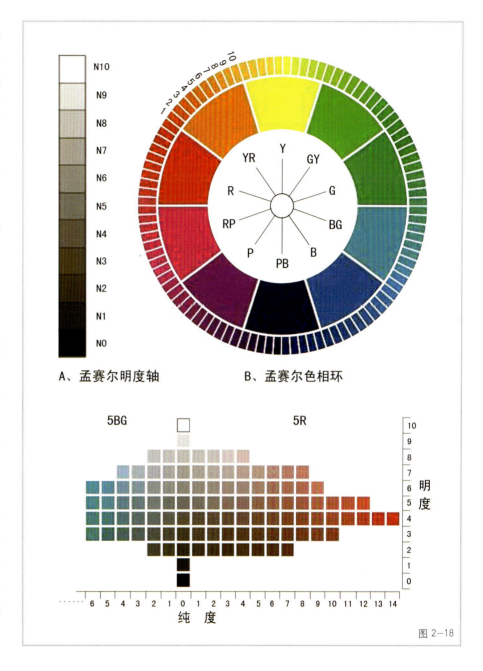

A、孟赛尔明度轴　　B、孟赛尔色相环

图2-18

5BG5/6(蓝绿),5B4/8(蓝),5PB3/2(蓝紫),5P4/12(紫),5RP4/12(红紫)。

对于非彩色的黑白系列(中性色)用N表示,在N后标明度值V,斜线后面不写纯度。(NV/=中性色明度值/)

例如标号N5/的意义:明度值是5的灰色。

另外,对于纯度低于0.3的中性色,如果需要做精确标定时,可采用下式:

NV/(H,C)=中性色明度值/(色相,纯度)

例如标号为N8/(Y,0.2)的颜色,该色是略带黄色明度为8的浅灰色。

孟塞尔色立体使我们更易理解颜色,使用方便,具有很强的实用价值。

《孟塞尔颜色图册》是以颜色立体的垂直剖面为一页依次列入。整个立体划分成40个垂直剖面,图册共40页,在一页里面包括同一色相的不同明度值、不同纯度的样品。

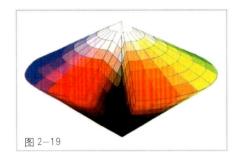

图 2-19

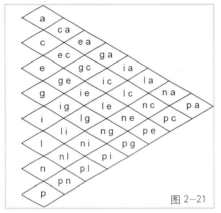

图 2-21

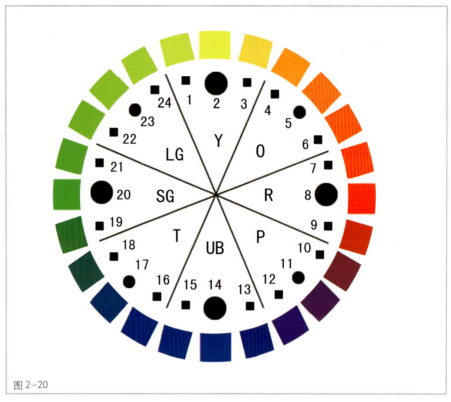

图 2-20

图 2-22

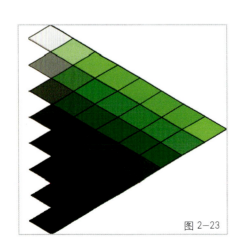

图 2-23

2.3.2 奥斯特瓦德色立体

奥斯特瓦德是德国化学家，对染料化学的贡献很大，曾获得过诺贝尔奖，1920 年创立了奥氏色立体，1921 年出版了《奥斯特瓦德色彩图册》。奥氏色立体如图 2-19 所示。

1）色相

奥氏色立体是以黄、橙、红、紫、蓝紫、蓝、绿、黄绿这 8 个主要色相为基础，各主色再分三等份组成 24 色相环，并用 1～24 的数字表示，色相环直径两端的色互为补色（图 2-20）。

2）明度

奥氏色立体的中心轴也由无彩色构成，共分为 8 个等份。分别用 a、c、e、g、i、l、n、p 表示，每个等份中包含不同的白量与黑量（图 2-21）。

3）纯度

以明暗系列为垂直中心轴，并以此为三角形的一条边，其顶点为纯色，上边为明色，下边为暗色，位于三角中间部分的 28 个菱形为含灰色，各符号表示该色标的含白与含黑量。例：8ga 表示 8 号色（红色），g 为含白量 22，a 为含黑量 11，结论是浅红色；16ga 表示 16 号色（蓝色），g 含白量为 22，a 含黑量为 11，故为浅蓝色（图 2-22、图 2-23）。

2.3.3 日本色研所(P.C.C.S)的色立体

日本色彩研究所(P.C.C.S, Practical Color Co-ordinate System)对上述两种色立体进行了综合研究,于1964年发表了色立体的色彩设计应用体系。其显著的特点是:注重解决色立体的应用价值,集以上两大表色体系的优点,又注重于色彩设计的应用方便,从而为专业工作者提供了一个极有应用价值的色立体配色工具。

P.C.C.S表色系最大的特征是加入色调的概念。一般在色彩的三属性中,色相比较容易区别,而明度和纯度则较难区别,P.C.C.S则将明度与纯度合并在一起考虑,产生了色调,分成五个色调,即白、浅灰、中灰、暗灰、黑(图2-24~图2-26)。

图2-24

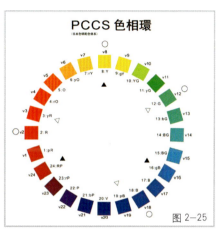

图2-25

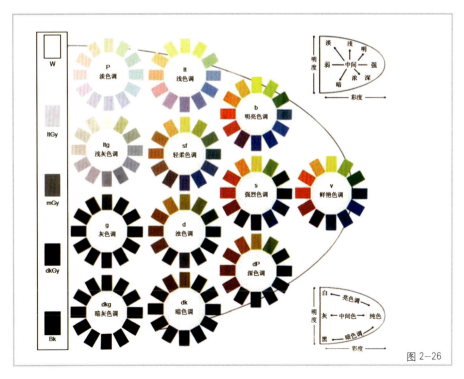

图2-26

第 3 章 色彩混合

将两种或两种以上的色彩通过一定的方式混合或并置在一起，产生出新的色彩或新的视觉感受，这种混色方法叫做色彩混合。色彩混合主要分为加色混合、减色混合和中性混合，中性混合又分旋转混合和空间混合。

3.1 加法混合（正混合）

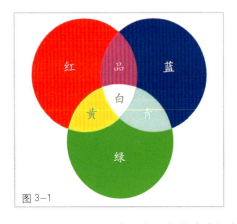
图 3-1

两种以上的色光混合在一起，混合以后明度会随色光混合量的增加而加强，亮度也会提高，混合色的总亮度等于相混各色光亮度的总和，因此叫加法混合（加色混合）、正混合或者色光混合。影视、摄影和舞台照明等就是应用了色光混合法原理。如电脑或彩色电视机显示器的彩色图像或影像就是应用色光混合原理设计的，它是把彩色图像或影像分解成红光、绿光、蓝光三原色后，再分别转变为电信号加以传送，最后在显示器或荧光屏上出现由三原色合成的图像或影像。

我们从物理光学实验中可以得知，红光（朱红）、绿光（翠绿）、蓝光（蓝紫）这三种色光是其他任何色光混合不出来的，所以被称为色光的三原色。将朱红、翠绿、蓝紫三种色光作适当比例的混合，大体上可以得到全部的色光。两原色混合而成的色光称为间色光，如黄色光（朱红＋翠绿＝黄）、青色光（翠绿＋蓝紫＝青）、品红色光（蓝紫＋朱红＝品红）。当三原色光按比例相混时，所得的光是无彩色的白色光或灰色光（图3-1）。而若相混的两色光在色环上相距最远，如180°相对的互补色光相混时，混合后的新色光纯度消失，明度增高成为白光；故反过来，可判断当不同色相的两色光相混成白色光时，相混的双方就是互补色光。因此，在加色混合中，要注意避免用与物体色成补色的色光去照射该物体，如用红光照射绿色物体，蓝紫光照射黄色物体，会使被照物体变暗、发灰。

3.2 减法混合（负混合）

减法混合包括色料混合和透光混合。

3.2.1 色料混合

色料混合指的是颜料、染料的混合，为减色混合的一种，其特点是混合以后明度、纯度会下降，最后趋向黑灰（暗浊）色。色料的混合是一种减色现象，是由于混合后产生的颜色比参加混合前的各色更灰暗而得名的。色料间的减法混合，不是属于反射部分的色光混合的结果，而是吸收部分相混所造成的减色

现象。而且，色料的色性不同于光谱上的单色光，色料的显色是把照射在物体表面的白光经过部分选择和吸收后相混合所呈现的色觉。在色料混合中，混合的色越多，明度越低，纯度也越下降。色料的三种基本原色是品红、柠檬黄和湖蓝，将三色做适当比例的混合，可以混合出其他各种色彩。当三原色按比例相混合后，可以产生灰色或黑色，如果将伊顿色相环上180°对应的两种互补色按一定的比例相混，会得到黑灰色。因此，若是两种颜色能混合出黑色或灰色，那么这两种色就可以初步判定为互补色。

有趣的是，色料混合的三原色是色光混合三原色的补色，即翠绿色光的补色为品红、蓝紫色光的补色为柠檬黄、朱红色光的补色为湖蓝色。另一个有趣的现象是：色光的三原色正好相当于色料的三间色，而色料的三原色又相当于色光的三间色（图3-2）。

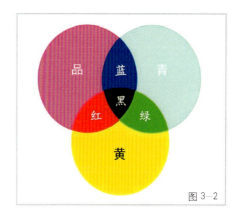

图 3-2

3.2.2 透光混合

透过重叠的彩色玻璃纸或色玻璃等透明体所映现的混合色，也是一种减法混合，称作透光混合。透光混合也称为透明体混合。参加混合的透明体（如色玻璃、滤光片）越多，透过率越低，透明体每重叠一次，透明度就会下降一些，混合后的色彩明度、纯度均降低。一般说来，对透明性差的色玻璃，重叠后具有明显的减光作用。透光混合与色料混合相比，其特殊之处在于完全相同的色彩相叠，叠出色的纯度还有可能提高。

3.3 中性混合

无论是色光混合还是色料混合，都是色彩未进入眼睛之前已在视觉外混合好了，再由眼睛看到的，这种视觉外的混色为物理方式的混色现象。另一种情况是颜色在进入视觉前没有混合，而是在一定的条件下通过眼睛的作用将色彩混合起来，这种发生在视觉内的混色为生理方式的混色现象。由于这种混色效果在视觉中既没有变亮也没有变暗的感觉，它所得的亮度感觉为相混各色的平均值，因此被称为中性混合。中性混合后其纯度有所下降，明度不像色光混合（加法混合）那样越混合越亮，也不像色料混合（减法混合）那样越混合越暗，而是混合色的平均明度。

中性混合有两种视觉混合方式：回旋板的旋转混合（平均混合）与并置的空间混合（并置混合）。

3.3.1 旋转混合

旋转混合也称为继时混合、回旋混合、平均混合。

把两种或多种色并置于一个回旋板上，将它快速旋转，我们就可以看到回旋板上产生了新的色彩，这种混合方法称为旋转混合。

这是由于转动的回旋板使眼睛的视网膜在同一位置上不断快速更换色彩刺激的缘故，从而得到视觉内的色彩混合效果。色彩旋转混合效果在色相方面与加法混合的规律相似，但在明度上基本为参加混合各色的平均值。它的特点是混合后明度低于色光混合，而高于色料混合，介于两者中间，所以被列入中性混合的范畴。回旋板的中性混合实际上是肉眼视网膜上的混合，也就是生理上的混合，而非物理混合。

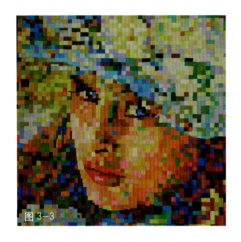

图 3-3

图 3-4

3.3.2 空间混合

空间混合在历史上是由19世纪新印象派画家首次采用的，这种方法打破了古典派的传统油画技法，应用点彩的形式并置混合，使人们在一定的距离内观测到不同的色彩效果。这种混合让人们认识到色彩表达的多样性，并从中感受到传统画法表达不出的色彩效果，改变了人们认识色彩的思维定势（图3-3、图3-4）。

空间混合也称为并置混合，是指将许多小色块并置在画面上，在一定距离外观看，当它们投影到视网膜上时，由于视觉生理特点，这些不同的色块刺激同时作用到视网膜上，相邻各部位的感光细胞辨别不出过小或过远的色彩，就会在视觉中产生色彩的混合，自动地产生出另一种色感。由于这种混合受到空间距离以及空气清晰度的影响，我们称之为空间混合。空间混合是在人的视觉内完成，故也叫视觉调和。它有别于我们常见的色料的直接混合，颜色本身并没有真正相混，而是借助一定的空间距离在视觉中完成的，把本来鲜艳的小色块集合成和谐的色彩画面。能给人带来一定光刺激量的增加。因此，它与减色混合相比，明度显得要高，色彩显得丰富，效果响亮，更闪耀，有一种空间的流动感。如大红与翠绿颜料直接相混，得出黑灰色；而用空间混合法可获得一种中灰色。空间混合在油画艺术中应用十分普遍，新印象派画家修拉、西涅克等就是采用此法达到了表现瞬间光感的目的。除油画艺术外，马赛克镶嵌壁画及纺织品中经纬纱交叉的混色现象都是利用视觉的空间混合取得色彩丰富、响亮、强烈的表现效果。还有印刷中的三色版网点的排列，也是利用混合原理，通过红、黄、蓝、黑四色套叠混合产生特殊的色彩效果。若用放大镜观察，我们可以清晰地看见由这四色组成的布满整个画面的色网点（图3-5～图3-7）。

空间混合的效果取决于三个方面：一是色形状的肌理。用来并置的基本形，如小色点（圆或方）、色线、网格、不规则形等，其排列越有序，形越细、越小，混合的效果就越单纯、越安静。否则，混合色会杂乱、眩目，没有形象感。二是小色块之间对比要强。应多用补色加强同时对比的效果，但要注意互补色面积不能均衡，否则会适得其反。三是观者距离的远近。一个空间混合的图像，近看，其中的各个小色块形象清晰、层次分明，但整体图像却判别不出来。远看，观者获得的往往仅仅是个大致的感觉，图像也不会清晰，明暗处于一种中性状态。空间混合制作的画面，只有在特定的距离才能获得清晰的视觉效果。

图 3-5

图 3-6

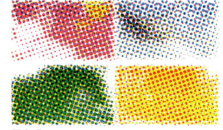

图 3-7

第 4 章 形态色彩知觉与色彩心理

4.1 色彩的知觉现象

色彩是很微妙的东西，它们本身的独特表现力可以刺激大脑，使人对以某种形式存在的物体产生共鸣。色彩的微妙扩大了我们创作的想象空间。

人们很早就普遍认识到，色彩具有唤起情感的力量。当人们看到色彩时，除了会感觉其物理方面的影响，心里也会立即产生感觉，这种感觉一般难以用言语形容，将其称之为印象，也就是色彩意象。当人眼看见某色立即产生的感觉称为直觉反应，这种反应是下意识的，带有普遍性。在实际生活中，色彩的生理现象与心理现象往往是分不开的，常常使人产生美好的联想。但是，人眼对某些色彩刺激也会产生生理上的疲劳，引起心理上的厌倦。

每种色彩都具有个性——性格，如同人一样。色彩不仅有个性，而且有性别、有味道、有温度、有软硬、有形状、有轻重、有大小、有胖瘦，还有季节、有年龄、职业、地区等象征意义。单色相有，多色相组合也有，这就是色彩的意象。有时单色相的功能易辨，双色相叠加，立刻就改变了原来的意象。如红色味甜，绿色新鲜，红加绿即有辣味，红绿各少加白再加黄又有儿童感，再加白就有女性感。又如赭色成熟，如加黑即苍老；黄色有甜味，若加绿即变酸；蓝色有青春感，若加黑色即有死亡感；大片黑与小片蓝并置则有恐怖感，再加一点黄又有夜间感。

以下是常见的几种色彩知觉现象：

4.1.1 色彩的对比

色彩的对比是指两个或两个以上的色彩放在一起时由于相互影响而表现出的差别。色彩对比有两种情形：一种是同时看到两种色彩所产生的对比现象，叫同时对比；另一种是先看了某种色彩，然后再看另外的色彩时产生的对比现象，叫连续对比。与同时对比不同，连续对比只对第二色发生单向性作用，如看了红色再看黄色，会觉得黄色带有绿味，这是因为先看到的色彩的补色残像加到后看物体色彩上的缘故。如先看鲜的，后看灰的，后看的灰色显得更灰；如先看了灰色，后看鲜色，后看的鲜色显得更鲜。这是一种人们的心理补偿现象。

同时对比所形成的对照现象有以下几种情况：

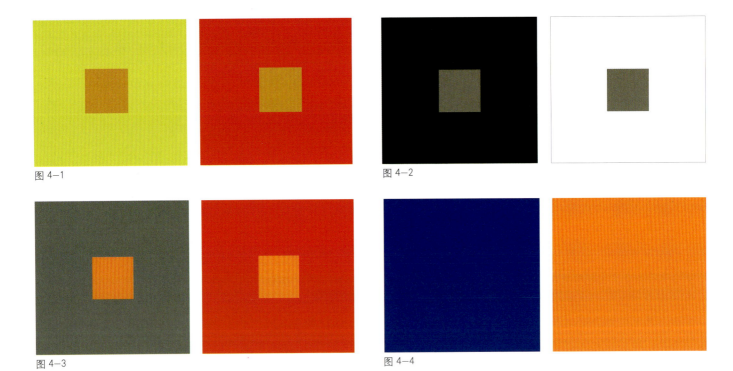

图 4-1　　　　　　　　　　　　　图 4-2

图 4-3　　　　　　　　　　　　　图 4-4

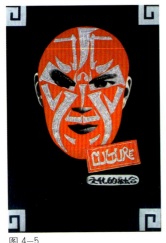

图 4-5

1）色相对比

如果将两块相同的橙色块分别放在黄色与红色的背景上，红色底上的橙色偏黄，黄色底上的橙色偏红；红绿并置，红的更红，绿的更绿（图 4-1）。

2）明度对比

如果将两块同样的灰色分别置于黑纸和白纸上，黑底上的灰显得亮一些，而白纸上的灰显得暗一些（图 4-2）。

3）纯度对比

当无彩色的灰色与鲜艳的颜色并列放置时，灰色显得更灰，鲜色显得更鲜（图 4-3）。

4）冷暖对比

橙色为暖极，蓝色为冷极，当橙色与蓝色并置时，橙色会显得更暖，蓝色会显得更冷（图 4-4）。

5）面积对比

面积大小不同的色块并列放置时，大面积的容易形成调子，小面积的容易突出，形成点缀色（图 4-5）。

以上的例子有着共同的特点：无论是同时对比还是连续对比，只要改变各种色彩的背景就能使色彩面貌变化。英国的艺术家约翰·拉斯金说："整幅画上，每一处色彩都会由于你在另一个地方加上一笔而发生变化。所以，在一秒钟前还表现出暖的地方，会因为你在另一个地方画上了更暖的色彩而变得冷了，原来画得很协调的地方，也会由于你在旁边加上另一种颜色而显得与整体画面格格不入。"可以这样说：色彩的各种属性是相对稳定的，但是它们会因周围色彩的对比而发生改变。

4.1.2 色彩的适应

在观察自然色彩时，常强调抓"第一印象色"，其原因是随着观察时间的延长，色彩就不会像刚看到时那么强烈了。人的眼睛有着适应自然环境变化的本能，无论是在星光之夜还是在太阳光照射下，人的眼睛都会自动调节瞳孔，控制光量进入，这种视觉适应现象能帮助我们正确辨别物体的形状空间及色彩的明暗，视觉适应有三种现象：

1) 明适应

我们常常有这样的生活经验，当我们在半夜醒来时，突然拉开灯，一瞬间会感觉眼睛被刺激得什么都看不见，但几秒钟后，视觉恢复正常，这种现象叫明适应。是由于视网膜对光刺激由弱到强的敏感度降低的结果。

2) 暗适应

当我们在很强的灯光下突然关灯，这时我们什么也看不见，经过一定时间后，视觉才能恢复。这个恢复过程相对长些，约需 5 分钟左右，这种现象叫暗适应。这是由于眼睛的视网膜对光刺激由强到弱的敏感度提高的结果。

3) 色适应

当我们看到某种鲜艳的色时，第一感觉觉得它特别鲜艳，但久了，就会觉得没有刚看到时那么鲜艳了，这是色适应。是由于人眼的感光蛋白消耗过多产生视觉疲劳，造成色相与纯度的改变。

4.1.3 色彩的恒常性（稳定性）

色彩的恒常性主要来自于人们头脑中旧经验对各种事物所形成的印象。比如一件白色的睡衣，无论是在红色光线下，还是在黄色光线下，都能很容易地被知觉为白色；一面鲜艳的红旗尽管是在阴雨天，却恒常不变，人们还是觉得是鲜艳的红旗。即使人们在不同的灯光下，依然能够辨认物象的真实特性，是因为大脑有进行心理调节的功能。视觉的这种在不同照明光下区别色彩的能力，识别认定"固有色"，称为色的恒常性。这种色彩固定化的另外一个原因，是我们的眼睛对某件物体并不是只感觉绝对光量的多少，而是感觉那个东西本身和周围东西相比的反射程度，即反射率。这种恒常性一方面给色彩训练带来消极的作用，另一方面也会给色彩表现带来更为广阔的、多样的变化。

4.1.4 色彩的同化

在一些色彩组合中常出现这样的现象：色与色之间不但不使对比加强，反而会在某色的诱导下向着统一方向靠拢，这种现象称为色彩的同化效果。如橘红与橘黄并置，其中黄色成分被同化，而各自较弱的红也被同化，两个色就显得比原来灰暗些。再看一块衣料，蓝色的底子上布满了白色小点，整体视觉效果是蓝料子的明度比原来要高许多。

4.1.5 色彩的易见度

一般来说，色彩的属性差越大，注目的可能性也越高，尤其是明度差，它是决定视认度的主要因素。

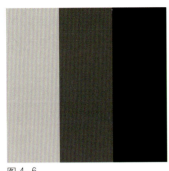

图 4-6

图 4-7

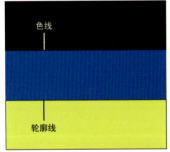

图 4-8

比如白纸黑字是最常见的，是因为它的明度级差大，最容易看清；如果在白纸上写黄字，在红纸上写灰色的字，看起来就会很费劲，因为白色与黄色、红色与灰色的明度都较接近。人的眼睛对色彩的辨别能力是有一定限度的，如果色与色之间太近似，辨别起来就很困难；如果色与色之间在色相、纯度、明度上差异越大，易见度也就越高。其中明度的影响最大，其基本规律是：明度强，易见度高，明度弱，易见度低；纯度高，易见度高，纯度低，易见度低；色相强，易见度高，色相弱，易见度低。其中，黑底黄图易见度最高；黄底黑图易见度其次；黑底白图易见度再次之。黄底白图易见度最低；白底黄图易见度其次；红底绿图易见度再次之。

日本左藤亘宏认为：

①黑色底可见度强弱次序：白→黄→黄橙→黄绿→橙；

②白色底可见度强弱次序：黑→红→紫→紫红→蓝；

③蓝色底可见度强弱次序：白→黄→黄橙→橙；

④黄色底可见度强弱次序：黑→红→蓝→蓝紫→绿；

⑤绿色底可见度强弱次序：白→黄→红→黑→黄橙；

⑥紫色底可见度强弱次序：白→黄→黄绿→橙→黄橙；

⑦灰色底可见度强弱次序：黄→黄绿→橙→紫→蓝紫。

4.1.6 色彩的错觉

在视觉活动中，常常会出现知觉的对象与客观事物不一致的现象，称为错觉。色的错觉是由色彩对比造成的。没有对比，就没有错觉，对比加强了，错觉也就加强了。

色的错觉一般表现为边缘错视、包围错视和面积错视三个方面。

1）边缘错视（色线）

错视最显眼的地方在对比色交界线的两侧，称为边缘错视（有的称之为"色线"）。如白、灰、黑三个不同明度的色阶并列相排（色阶由颜色平涂而成），注意观察中间灰色的明度变化，会发现白色交界处的这个边缘显得暗淡些，而与黑色交界的这个边缘看起来明亮些，如图4-6所示；如图4-7所示，虽然图中只有红、黑两个色面，但在它们衔接的部分感觉有一个线条将它们划分为左右两块。这就是色彩造成的边缘错视，实际上作图时并没有特意画一条线。有些画面有一个主色调，但给它赋予了背景色，背景色可以称为补色，当补色相互衔接的时候也暗示了色线，如果使用的颜色过多，可以产生更多视觉上的色线效果。需要注意的是色线和我们平时在平面设计中使用的轮廓线不同，色线只是视觉上的效果，实际上不存在；轮廓线是我们画的，实际上是存在的。如图4-8所示可以看到两种线条的效果，这两种线条，有时候视觉上的区分很微妙不易引起注意。

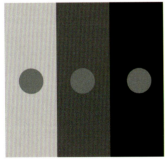

图 4-9

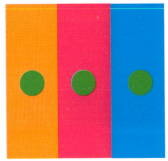

图 4-10

2）包围错视

包围错视也称全面错视。如图4-9所示，在三个由浅至深的不同明度色阶中分别放置三个相同明度的中性灰色圆图形，第一个浅色阶中的圆形显得较重，第三个深底色阶中的圆形显得较浅，中间底色中的圆形明度则处于两者之间。

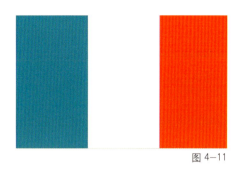
图 4-11

图 4-12
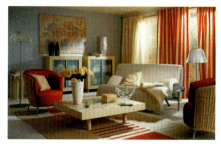
图 4-13

再举一例，将三块同样的绿色分别放在橘色、品红、蓝色的底子上，将会产生奇妙的现象，橘色上面的绿偏蓝绿，蓝色上的绿偏黄绿，只有品红上面的绿偏差不大，但似乎这个绿饱和度更高了（图4-10）。

3）面积错视

了解色的错视现象，在设计中给色彩的配色带来很大的主动性，能有效地控制色彩的面积，调和对设计方面有很大的帮助。法国国旗由红、白、蓝三色并置而成（图4-11），如果三色比例相同，由于错视原因，会感到白色宽、蓝色窄。设计者根据面积对比调和原理，把三色宽比例调为30（白）：33（红）：37（蓝），这样三色在视觉感觉上才达到面积等大。美国的星条旗也如此，只有对色彩性质了解和掌握，在设计中才能有效灵活地运用。

4.1.7 色彩与空间的关系

色彩虽然是一种比空间形象更抽象的感觉，但这种感觉总是依附在某种空间形式之上，也就是说，色彩不能独立存在，空间形式却可以，色彩感觉与空间形式是不可分割的，因此这两种感觉也是相互影响相互联系的。

空间信息在很大程度上都是通过视觉来感知的，工作与生活空间的合理的色彩设计和空间规划对于营造一个良好的工作空间和生活空间起着十分重要的作用，一个有利于发挥感官与知觉功能，提高工作效率，有利于心理健康和改善生理舒适感的环境是每个人都希望得到的。在工作环境的设计中，合理的环境色彩能达到提高工作效率的作用；利用统一和谐环境色调造成空间广阔、开朗的印象，可以提高工作的生理和心理舒适感。生活空间的设计则注重生理与心理上的舒适感，色彩所引起的各种心理响应都会在室内空间中对人起作用，色彩的冷暖，色彩对食欲的影响，色彩的洁净感，都是作空间设计色彩方案必须考虑的问题。这些色彩的色相、明度和纯度关系如何，它们配合在一起能产生一种什么样的基调，各种不同的色彩方案都会产生不同的心理响应，影响到起居生活的舒适感。

造成色彩空间感觉的因素主要是色的前进和后退。色彩中我们常把暖色称为前进色，冷色称为后退色，其原因是暖色比冷色长波长，长波长的红光和短波长的蓝光通过眼睛水晶体时的折射率不同，当蓝光在视网膜上成像时，红光就只能在视网膜后面成像。因此，为使红光在视网膜上成像，水晶体就要变厚一些，把焦距缩短，使成像位置前移。这样，就使得相同距离内的红色感觉迫近，蓝色感觉远去。从明度上看，亮色有前进感，暗色有后退感。在同等明度下，色彩的纯度越高越往前，纯度越低越向后（图4-12）。

如图4-13所示，图中房间色彩有空间感和深度感，亮度高的色彩在距离上感觉近些，亮度低的色彩在距离上感觉远些；亮度高的暖色给人以膨胀感，亮度弱的冷色给人以后退、扩充的感觉。因此，低矮房间墙壁及顶棚的色彩应选用冷色，如青色、蓝色等，而尽量少用红、橙、黄等暖色。

面积的大小也影响着空间感，大面积色向前，小面积色向后。

色彩在空间设计中起着越来越重要的指导作用。现代社会的公共空间设计也越来越注重色彩美，今天的市政工程建设与设施、道路规划与地面装饰，居住小区公共环境的规划，公园、广场、店铺门面以及高速公路的设计与建设等都十分重视色彩的传达功能与审美价值。

4.1.8 色彩与图形的关系

视觉传达是通过视觉来实现的一种信息传播，视觉信息是借助色彩与图形引起的视觉形象。提高视觉的可看性与可读性，会使信息传播变得更加明晰有效。色彩与图形识别有直接的关系，一切视觉信息传达的形式都是一个符号体系，符号就是一种图形。

色彩所涉及的问题是在图像、背景模式与对比度的关系中客观地寻找最醒目的色彩，力图使色彩的醒目性能达到最大。

图形与背景明度上的大小对比、分配方式决定着形状轮廓的清晰及鲜明程度。这个问题在现代生活中的作用越来越重要，在某些情况下甚至成了生死攸关的问题。比如：海上与空中救援、冬季雪场安全与救援、交通信号、仪表显示、船舶航行等等的标识，都必须色彩鲜明，易于辨识。再如光信号、色彩分类编码如化工流体与管道、多头通信电缆等等，都是商业美术设计十分关心的问题。军事设施的伪装、生物界的身体伪装与军用"迷彩"服则是这类研究的反面应用——干扰判读性。

色彩与图形具有象征意义，作为文化的载体，承载了特定的含义而有代替语言文字的功能。这种非语言暗示所产生的移情作用，通过激发情感与情绪能使信息内涵的传达得到强化，这便超出了语言文字的作用。

色彩在视觉传达的艺术与审美方面起着相当大的作用。企业 CI 战略、政治活动、广告设计与商品包装等视觉传达设计领域都十分重视色彩与图形在自然象征与习惯性象征方面的知识。我们还要看到，色彩与图形所承载的文化内涵与一个国家、一个民族的历史与传统密切相关。相当多的色彩与图形与特定的含义紧密结合，作为传统习惯而深深地植根于民族文化的土壤之中。我们在创作时，要尊重并要遵循异域文化传统。

4.2 色彩的直感性与间接性心理效应

4.2.1 色彩的性格与象征

作为视觉传达重要因素的色彩，它总是在不知不觉中左右着我们的情绪和行为。色彩是一种物理现象，它本身并不具备情感、性格。人们所以受到色彩情感左右，是因为人们生活经验积累的结果。一方面是色彩的客观性质作用于人的感觉，多指在色光直接刺激下的直觉反映，如高明度色刺眼，使人心慌；红色夺目、鲜艳，使人兴奋。一旦这种直觉性很强烈时，就会同时唤起知觉中其他更为强烈、更为复杂的心理感受，如饱和的红色，在强刺激下令人产生兴奋、闷热的心理情绪，由于它与印象中的火、血、红旗等概念相关联，很容易让人联想到战争、伤痛、革命等，从而构成色彩的总体反应。这种因前种色而联想到的更强烈、更深层意义的效应，属第二个层面，即色彩的间接性心理效应。

人的心理活动是一个极为复杂的过程，它涉及感觉、知觉、思维、情绪、联想等，而感觉包括听觉、

味觉、嗅觉、触觉等，视觉不过是感觉中的一种。

色性，指某种颜色的性质。所以，要想充分地利用色彩传达感情，了解各种色彩的不同性质，以及所具有的客观表现性，就显得非常重要。一幅画面或一组配色总的色彩倾向，称为颜色的调性，它包括明度、色相、纯度的综合因素。

下面讲解的色性，主要包括彩色系中的红、橙、黄、绿、蓝、紫和无彩色系黑、白、灰的色性。

1）红色

在可见光谱中红色的光波最长，折射角度小，但空间穿透力最强，对视觉的影响力最大。红色可以使人联想到太阳、火焰、血液，使人感到兴奋、炽热、活泼；它有种挑战的意味，象征着革命，表现为一种积极向上的情绪和健康的感觉。在我国，人民对红色的喜爱有着悠久的历史，传统的婚娶，挂红灯、贴红对联、坐红轿都离不开红色；中国传统还用红色表示女子，如"红妆"、"红颜"、"红杏"等也都少不了红色。然而，由于红色过于强烈、过于暴露之故，也隐喻野蛮、危险，像原始民族的纹身、面具。在安全用色中，红色又是停止、警告、防火的指定色彩，如消防车，急救的红十字，交通方面危险、报警的信号色都用红色来表示。

在搭配关系中，强烈的红色适合黑、白和不同深浅的灰；与适当比例的绿组合富有生气，充满浓郁的民族韵味；与蓝配合显得稳重、有秩序。

总体来看：红色的意象是血、火、温暖、热烈、喜悦、活泼；象征着革命、积极、勇敢、热情、吉祥、危险、喜庆。

2）橙色

橙色的波长在红与黄之间，它的明度仅次于黄，强度仅次于红，是色彩中最响亮、最温暖的颜色。火焰中的色彩变化，橙色比例最大；橙色又是丰收之色，使人觉得饱满、成熟、富有很强的食欲感；它与蛋黄、糕点、果冻等色彩相似，使人联想到美味食品，在快餐店和食品包装中被广泛应用。橙色具有明亮、饱满、华丽、温暖、愉快、幸福、辉煌等特征，而且还是个活跃大胆的颜色，极富南国情调。橙色的注目性和易见度也很强，因此在工业用色中，又作为警戒的指定色，如养路工人的工作服、救生衣、建筑工地的安全帽、雨衣等。

总体来看：橙色的意象是明亮、饱满、华丽、甜美、兴奋；象征着收获、自信、健康、明朗、快乐、力量、成熟。

3）黄色

黄色的波长适中，是所有色相中最能发光的色，给人以轻快、透明、辉煌、充满希望的色彩印象。此色过于明亮，如同刺耳的喇叭声。黄色在我国古代是帝王的象征；在古罗马时期也被当作是高贵的色，神与佛头上的黄色光圈代表着神圣；美国、日本把黄色作为思念和期待的象征；在基督教中，由于黄是犹大衣服的色，是卑劣可耻的象征，故在欧美国家被视为庸俗、低劣的下等色。在现代，黄色又往往和低贱、色情、淫秽联系在一起，如黄色书刊、光碟等出版物。黄色虽然明度最高，最有扩张力，但色性最不稳定，丝毫受不了黑、白、灰的侵蚀，一旦接触，黄色立刻失去原来的光辉。

总体来看：黄色的意象是阳光、明亮、灿烂、愉快；象征着光明、希望、权威、财富、骄傲、高贵。

4）绿色

绿色的波长居中，是人眼最适应的色光。嫩绿、草绿象征着春天、成长、生命和希望；中绿、翠绿象征着盛夏、兴旺；孔雀绿华丽、清新；深绿是森林的色彩，显得稳重；蓝绿给人以平静、冷淡的感觉。能

让人联想到和平、平静、安全，因此绿色在工业用色规定中，是安全的颜色，在医疗机构场所和卫生保健行业中的绿色是健康、新鲜、安全、希望的象征。交通安全信号、邮电通信也使用绿色。另外，绿与自然界的景物极易混淆、融合，也被称为国防色和保护色。切记：绿色太容易被人们接受了，用得不好会感到平庸、俗气。

总体来看：绿色的意象是安静、清新、平和、茂盛、有生气的感受；象征着生命、和平、成长、希望、春天、安全、青春。

5）蓝色

蓝色的波长较短，折射角度大。有透明、清凉、深远的感觉，常用于表现某种透明的气氛和空间的深远。是色彩中最冷的颜色。蓝色的性格也具有较广的变调可能性。明朗的碧蓝富有青春气息，华丽而大方；低明度的蓝沉静、稳定。深蓝色在服装色中有着最广泛的使用范围。从心理上看，蓝色对西方人来说意味着信仰，对中国人来说则象征着不朽。

总体来看：蓝色的意象是沉静、天空、大海、深远、朴素；象征着永恒、稳重、冷静、理性、科技、博大。

6）紫色

紫色光的波长最短，是色相中最暗的色。它所造成的视觉分辨力特别差，容易引起视觉疲劳，要想固定一种标准的既不带红味也不带蓝味的紫色，是极其困难的。紫色是大自然中极为稀少的颜色，因此显得珍稀和宝贵，它代表着高贵、庄重、奢华。在我国封建社会中，高官和贵妇才能饰紫服；在古希腊，紫色则作为国王的服装色彩。紫色还能造成一种神秘感。纯度高的紫外线有恐怖感；灰暗的紫有痛苦、疾病、哀伤感。一旦将紫色的明度淡化、纯度降低，它就变成高雅、沉着的色彩，如淡紫色、浅藕荷色、玫瑰紫、浅青莲等，它们性情温和、柔美，是女性色彩的代表。

总的来看：紫色的意象是忧郁、柔弱、后退、幽婉、神秘；象征着优雅、高贵、华丽、哀愁、梦幻。

7）白色

白色是全部可见光均匀混合而成的，称为全色光。使人觉得寒凉、单薄、轻盈。白色在心理上能造成明亮、干净、纯洁、清白、扩张感。在我国传统习俗上白被当作哀悼的颜色；在西方国家，白则是新娘新婚礼服的色彩，象征着爱情的纯洁与坚贞。白色与各种颜色都易配合。沉闷的颜色加上白，马上就明亮起来，深色加白就会出现明度上的节奏。白色几乎与各种色相配合，沉闷的颜色加上白色立刻就会变得明亮。若大面积用白，又会使人过于眩目，给人以寒冷，不具亲切感。

总体来看：白色的意象是洁白、明亮、无邪、单纯；象征着纯洁、神圣、清洁、高尚、光明。

8）黑色

黑色完全不反射光线，在心理上容易联想到黑暗、悲哀，给人一种沉静、神秘的气氛感。事实上黑色也能表现一种刚毅、力量和勇敢的精神，具有男性的坚实、刚强、威力的性格意象。黑色的服饰能带给予人一种冷艳的美。黑色可与其他漂亮的颜色相媲美，既能衬托它色，又不觉自己单调。若大面积的使用黑色，会觉得阴森、恐怖、不安，所谓黑名单、黑手党、黑社会、黑帮等都是邪恶的象征。

总体来看：黑色的意象是肃穆、沉默、阴森、黑暗、稳重；象征着死亡、永久、庄重、坚实、刚强。

9）灰色

灰色居于白与黑之间，属无彩色，是一个彻底的被动色彩，缺乏明显的个性。视觉以及心理对它的反应是平稳、乏味、朴素、寂寞、无兴趣，既不强调，亦不抑制。作为背景色是最理想的，因为它不影响邻

近的任何一种色。灰色能起到调和各种色相的作用，是设计和绘画中重要的配色元素。漂亮的灰有时也能给人以高雅、精致、含蓄的印象，它是城市色彩的象征，往往需要具有较高文化艺术素养的人来欣赏，是设计和绘画中重要的配色元素。

总体来看：灰色的意象是明快、精致、内涵、沉默；象征着朴素、稳重、谦逊、平和。

4.2.2 色彩的感觉联想

我们意识到的每种感觉总是与其他感觉联系在一起的。这是因为人体是一个完整的系统，各种感官全方位地从环境获得信息，每种感觉只是完整的环境信息的一个局部，只有各种感官全方位地协同发挥作用，人才能全面认识环境。由于人类生理构造和生活环境等方面存在着共性，虽然色彩引起的复杂感情因人而异，但对大多数人来说，在色彩的心理方面，也存在着共性。色彩本身并无情感，它给人的感情印象是由于人们对某些事物的联想所造成的。不同的时代、民族、地域以及生活背景、文化修养，还有性别、职业、年龄等不同，使人们对色彩的理解和感情各显差异。但其中还是存在着许多的共同感应，主要表现在以下几个方面。

图 4-14

1) 色彩的冷暖感

这是一种知觉经验，这种经验来源于联想。色彩的冷暖感与色相直接相关，这一关联直接来源于物理背景。比如红色是暖色，因为许多发热物体例如火炭、火焰、赤热的铁块、初升的红日等，都具有丰富的红色光。相比之下，许多与寒冷、低温相关的事物都呈现出蓝、绿色，例如寒冽的深潭、林海雪原的景象、澄澈的蓝天等。因此，绿、青、蓝则是典型的冷感色彩。这个色谱段远离热辐射，有使人感到清凉、镇静的作用。然而，当基本色彩（色相）稍微偏离的时候，色性就会变化。例如：绿色是中性的，当偏近蓝时变为蓝绿，这时则产生冷感；偏近黄时变为橄榄绿或黄绿色时，这时则产生暖昧。再有，无论是冷色还是暖色，只要加白后就有冷感，加黑后就有暖感。由此可见，色彩的冷与暖是相对而言的，绝对地给某色下一个冷、暖结论是不确切的，只有处于相对立关系的橙色和蓝色才是冷暖的极端。

色彩的冷暖感对比练习如图 4-14～图 4-21 所示。

2) 色彩的轻重感

这种感觉也是来源于生活，如天上的云，液体中的泡沫，棉花，都是色浅而轻，源于密度的经验，色彩的轻重感一般由明度决定。生活中许多蓬松的

图 4-15

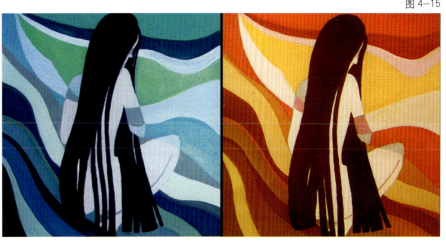

图 4-16

图 4-17

图 4-18

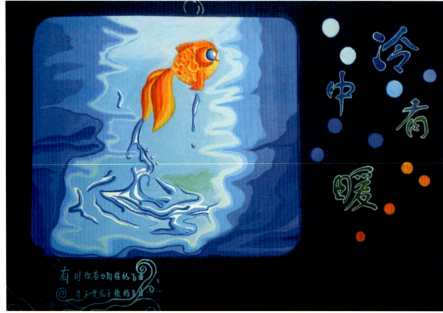
图 4-19

物体，色彩明亮感到轻，这种色如白、黄等高明度色；深暗的色感到重，如黑、藏蓝天、褐等低明度色。就色相来讲，冷色轻，暖色重。深色给人一种结实沉重的感觉，浅色则给人以轻浮的印象。从纯度上看：纯度高的暖色具有重感，纯度低的冷色具有轻感，若冷色和暖色同时改变纯度，那么，加白改变纯度的色彩变轻，纯色变重；加黑改变纯度的色彩变重，纯色变轻。

此外，色彩的重量感还与色彩表面的质地有关，表面光匀的色彩显得轻，表面毛糙的色彩则显得重。色彩轻重练习如图（图 4-22、图 4-23 所示）。

现代建筑、市政设施与交通车辆常用不锈钢、铝合金，镀铝与光匀的涂料修饰和大面积的玻璃幕墙，这些都能给现代都市生活营造出一种轻快感，使工业时代的钢铁与混凝土的沉重压抑有所缓解；但也会带来浮躁和易变的感觉，而缺乏像进入古老教堂建筑的那种凝重感。

此外，还涉及色彩的洁净感与新旧感。淡蓝色的洁净感最高，亮灰白次之；与此相反，灰黄、紫灰、带绿味的灰都显得脏。嫩黄绿色最有新色，犹如植物在春天的嫩芽；而褐色和黄色与古铜色

图 4-20

图 4-21

图 4-22

图 4-23

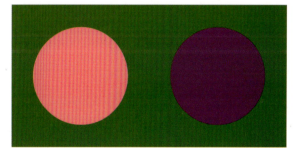

图 4-24

都是给人古旧印象的色彩，如陈年老屋和出土文物的印象。因此当我们模拟过去年代的摄影时，就可以通过色彩的新旧感来表达这样的主题。

3）色彩的膨胀与收缩感

在两个形状相同、面积也相等的区域里分别填入不同的色彩，例如一黑一白或一红一蓝，会发现这两个本来完全一样的区域变得大小不等了。填上白色和红色的区域就显得比填上黑色和蓝色的要大些，我们便说亮的白和暖的红色有膨胀感，暗的黑与冷的蓝色有收缩感。

色彩的膨胀与收缩跟波长有关，波长长的暖色光与光亮度强的色光对眼睛成像的作用力较强，从而产生膨胀感。而波长短的冷色光成像则比较清晰，对比之下有收缩感。

色彩的膨胀与收缩还与明度有关，如通电发亮的电灯钨丝比没通电时显得更粗，相同大小的白色块比黑色块显得大，相同的蓝白条纹相比白色条纹更宽。生物物理学上把这种因明度而增加面积感觉的现象叫"光渗"作用。了解色彩的膨胀与收缩现象对设计很有帮助。

色彩的膨胀与收缩设计练习如图 4-24、图 4-25 所示。

图4-25

图4-26

图4-27

4）色彩的前进与后退感

处于同一距离上的不同色彩，会造成不同深度的印象，即有的色彩有"抢前"的趋势，而另外一些色彩则有"后退"的倾向。一般说来，进退感对比最强的色彩组合是互补色关系，在"红—绿"、"黄—蓝"和"白—黑"这三组两极对立的色彩组合中，红、黄、白会表现出十分突出的抢前趋势，而绿、蓝、黑则明显地退缩为前者的背景。绿叶丛中的红花，映衬在秋高蓝天背景上的霜叶，黑板上的粉笔字，之所以如此醒目，皆得益于这种进退感对比。由此可见，除上面提到的互补色（或对立色）对比条件外，明度对比中，亮色为进，暗色为退；饱和度对比中，高饱和度色是前进色，低饱和度色是后退色。有彩色系与无彩色系对比中，色彩的进退感对比有助于图形知觉基本模式——"图像（背景）"模式的建立，是提高视觉传达有效性的一种重要手段。特别在现代二维广告设计中，由于大量使用真实的照片素材，更应注意主题与背景的选择和设计。值得注意的是，有时大面积填充重复背景，反而喧宾夺主，造成凌乱的视觉效果。

色彩的前进与后退感设计练习如图4-26～图4-29所示。

5）色彩的兴奋与沉静感

色彩的兴奋与沉静感主要取决于色相的冷暖感，与刺激视觉的强弱有关。暖色系红、橙、黄，明亮

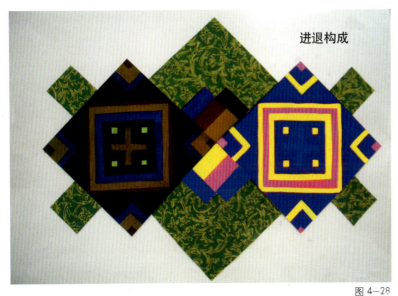

进退构成

图 4-28

图 4-29

而鲜艳的颜色给人以兴奋感，使人联想到革命、鲜血、热闹、喜庆；绿紫为中性，冷色系蓝绿、蓝、蓝紫中的深暗而深浊的颜色给人以沉静感，使人联想到平静的湖水、蓝天、大海、草原，使人感到宽阔、安静。另外，色彩的明度、纯度越高，其兴奋感越强。此外，白和黑以及纯度高的颜色给予人以紧张感，灰色及纯度低的颜色给人以舒适感。在色彩组合对比时，色彩的兴奋与沉静感往往给人以积极与消极的感觉。

色彩的兴奋与沉静感设计练习如图 4-30～图 4-33 所示。

6）色彩的华丽与朴实感

色彩的华丽与朴实感与色彩的三属性都有关联，其中与色相的关系最大。明度高、纯度也高的色显得鲜艳、活泼、华丽、强烈，如霓虹灯、舞台布置、新鲜的

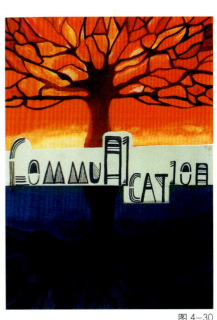

图 4-30

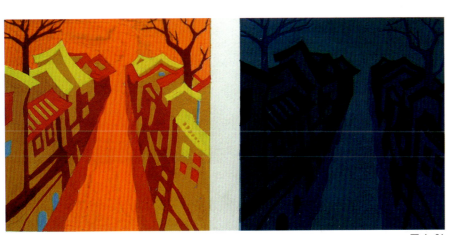

图 4-31

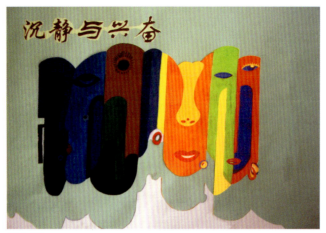

水果等色；纯度低、明度也低的色显得朴实、稳重，如古代的寺庙，褪了色的衣物等。红橙色系容易有华丽感，蓝色系给予人的感觉往往是文雅的、朴实的、沉着的。但漂亮的钴蓝、湖蓝、宝石蓝同样也有华丽的感觉。从色彩的对比规律上看，互补色的对比显得华丽，当然这种规律不是绝对的，还要因人而异，与个人的理解有关（图4-34～图4-36）。

图4-32

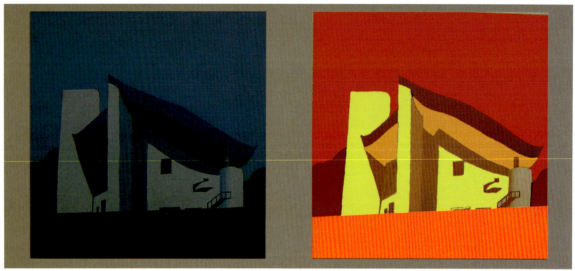

图4-33

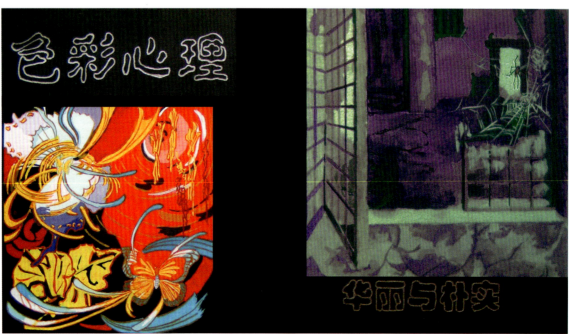

图4-34

7) 色彩的软硬感

色彩的软硬感主要取决于明度和纯度，与色相关系不大。明度较高，纯度又低的色有柔软感。如女性化妆品色多为粉红色调、淡紫色调、淡黄色调。而明度低，纯度高的色有坚硬感，如蓝色调、蓝紫色调、紫红色调。中性的绿、紫色有相对性。无彩色系中白和黑是坚固的，灰色是柔软的。色的软硬感与强弱感基本相同（图4-37～图4-39）。

纯色＋白灰色＝明浊色（柔软、轻盈）；

纯色＋黑色＝暗浊色（坚硬、厚重）。

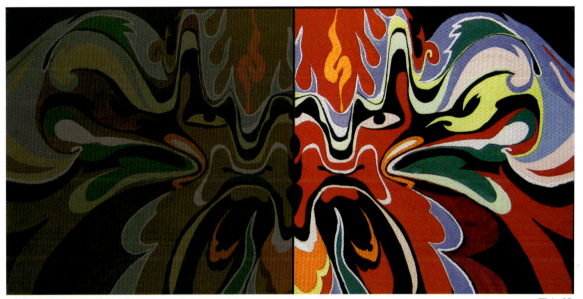

图4-35

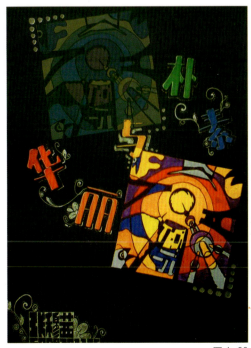

图4-36

图4-37

图4-38

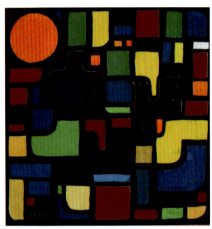

图 4-39

4.2.3 色彩的味觉与嗅觉联想

食品色彩在饮食文化中是非常受到重视的。在人类的感觉器官中味觉与嗅觉是提供饮食的气味信息。以食物的好坏来说,人总是遵循一个特定经验的过程来判断的:首先是观其色,其次为嗅其香,最后再品其味,决不会颠倒这个行为顺序。因此,人们把烹调称为色、香、味的艺术。色彩的感觉有时比味觉、嗅觉更能激发人的食欲,从而可见色彩视觉与味觉、嗅觉的联系是生存行为所决定的。

色彩与味、嗅觉的联系在食品、饮料、化妆品和日用化工产品的产品开发及其包装设计上具有十分重要的意义。按味觉和嗅觉印象可将色彩分成以下几种类型:

1) 食欲色

一般来说,色彩的味觉与我们的生活经验、记忆有关,就好像品尝过杨梅的人一见到杨梅就会感到酸一样。橙黄、黄色会令人感到有柠檬味;粉红色、奶油色就会联想蛋糕、饼干或其他食品。能激发食欲的色彩源于人们对美味食物的外表印象,例如刚出炉的面包、烘焙谷物与豆类、烤肉、熟透的红葡萄、黑莓等,它们都呈现橙黄色、酱肉色、暖棕色、紫红色,食用色素因此大多属这类色彩。由此得知:明亮色系和暖色系容易引起食欲,橙色效果最佳,有色彩变化搭配的食物容易增进食欲(图 4-40 ~ 图 4-42)。

图 4-40

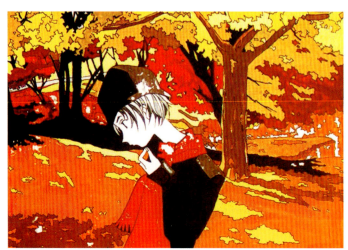

图 4-41

图 4-42

图 4-43

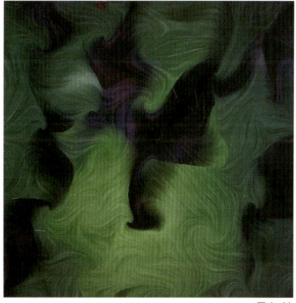
图 4-44

2）腐味色

与食欲色相反，常与变质腐烂食物及污物的外观印象相联系，各种灰调的低纯度色，如灰绿色、黄灰色、紫灰色等。同样，单调或者杂乱无章的色彩搭配容易使人倒胃口（图 4-43～图 4-45）。

图 4-45

图 4-46

图 4-47

3）芳香色

"芬芳的色彩"常常出现在赞美性的形容里，这类形容来自人们对植物嫩叶与花果的情感，也来自人们对这种自然美的欣赏，尤其女性的服饰。最具芳香感的色彩是浅黄绿色，其次是高明度的蓝紫色，因此，在香水包装、化妆品与美容、护肤、护发用品的包装设计上经常被采用。芳香色大多是女性化的色彩（图4-46）。

4）浓味色

调味品、酿造食品、咖啡、巧克力、白兰地葡萄酒、红茶、烟草等气味浓烈的东西在色彩上常较深浓，故褐色、暗紫色、茶青色等便属于这类使人感到味道浓烈的色彩（图4-47）。

色彩对嗅觉产生的作用与味觉一样，都是来自对生活的感受。如果在生活中品尝过茶和咖啡的话，当看见茶褐色和咖啡色时，就会联想到它们的苦涩味还会联想起它们各自不同的香味。如果我们体验过各种花香，当闻到茉莉花香或夜来香味时，自然想到是白色。闻到香蕉味、柠檬味、菠萝味自然就想到黄色。同样，当我们看到牛奶、葡萄酒和酱油、酸醋的色彩时，自然也会联想到它们不同的香味。

关于色彩与嗅觉的联想，有实验心理学报告说：红、黄、橙等暖色系通常容易使人感到有香味，偏冷的浊色系容易使人感到有腐败的臭味，深褐色容易联想到烧焦了的食物，感到蛋白质烤焦的臭味。

4.2.4 色彩与形状

色彩与形状是绘画与设计中满足视觉需要的两个重要因素。但静态的色彩在人们的视觉中会产生似动的动态感觉，不同的色有它依附于外形的自身特有的形状感，色与形互相补充，色彩赋予感情表现，而形状则赋予精神表现。对于色彩与形状间存在的关系，各家有各家的见解，归纳为：

红色：有重量感和不透明性、稳定、强烈，具有90°的直角和正方形的特征。

橙色：安稳、敦厚、温和、不透明，具有60°角和长方形的特征。

黄色：明散而没有重量，积极、敏锐、活跃、爽快，具有小于60°的锐角和等腰三角形的特征。

绿色：给人以冷静、自然、清凉、舒缓的感觉，具有80°锐角和六角形的特征。

紫色：有柔和、女性、无锐利感、虚无、变幻，具有120°角和椭圆形的特征。

蓝色：轻快、流动、通透、缥缈、寒冷，具有180°角和圆形的特征。

形状是被眼睛把握的物体的特征之一，形状不涉及物体处于什么地方，而主要涉及物体的边界线。在视觉上二维的形状是通过一维的边线围绕而成。

在研究色彩表现特征时，还必须考虑形状的聚散、大小等对色彩感受的影响。如在形的聚散方面，形状越集中，色彩的形状对比效果越强；形状越分散，对比效果越弱。这是因为分散的形状分割了画面的底色，双方的面积都缩小并且分布均匀了，使对比向融合方面转化，若分割得很碎，则发生空间混合的效果。因此形的聚散是影响色彩形状对比的重要因素。再如同一形状的大小变化可以给人主次和空间感，运用得当能够产生透视效果，可以作为一个形状单元重复构成，产生和谐和统一感。

4.2.5 色彩与声音

当人们听到一个十分尖锐和刺激的声音时，很容易联想到黄色，因为黄颜色的视觉感受也是一种尖锐和刺激的感觉。这种听觉与感性所产生的经验对人的心理的长期作用，形成了一种听觉与视觉的互感效应，即听到一个声音就会产生相对应的一个颜色感觉；而看到一种颜色便会感觉到一个与之共感的声音。人们把这种感应所产生的人对色彩的视听感觉，称之为色彩的听觉。

19世纪欧洲风行色彩音乐和色听实验。通过调查，大多数人认为，低音是红色，中音是橙色，高音是黄色。紫色具有力度乐感，蓝色具有庄重乐感，红色和紫红色具有兴奋乐感，橙色和黄橙色具有忧郁乐感，黄色具有快乐的乐感，绿色和深绿色具有温柔乐感，黄绿色具有舒适乐感，青色具有悲哀的乐感。

综上所述，色彩的感觉联想总结如下：

1）春、夏、秋、冬

春：严冬刚去，雪融冰解，气温上升，万物复生，植物发芽。粉红、淡黄、新绿，山初青，水湛蓝，大地潮湿，空气滋润。

夏：万木繁茂、郁郁葱葱，大雨倾盆，到处滴翠。或烈日当空，炎炎如火，一切都是明确、旺盛、饱满、火热。

秋：天高云淡，金风送爽，硕果累累，田野金黄，到处铺红挂绿，满地金黄。秋阳把万物晒干，袒露熟褐、土红、灰黄，一片丰收繁忙的景象。

冬：北风吹，大雪飘，白茫茫、灰蒙蒙、冷飕飕。雪压枯枝败叶，山林松涛怒吼，一派北国风光（以上为北方色彩，南方色彩有别）。

2）酸、甜、苦、辣

酸：柠檬黄、橘子橙、青梅绿、葡萄紫、鲜黄、生绿、尖锐、单薄。

甜：熟透的苹果是红的，熟透的西瓜是红瓤的，橘子、香蕉是黄的，杏子是橙的，蜂蜜是黄的，樱桃是红的。看来红、橙、黄有甜味感，但要鲜、浓、纯、透明、温暖。

苦：鱼胆紫中带蓝、苦瓜绿；腐烂的东西黑色、生赭、灰。

辣：辣椒大红大绿，热烈、刺激、补色对比。

3）早、午、晚、夜

早：空气清新，晨雾蒙蒙，绿树丛丛，阳光融融，色彩清冷。

午：光感分明，色彩艳丽，烈日当空，树木郁郁葱葱，对比强烈。

晚：天渐暗，晚霞满天，太阳很快落山，空气中炊烟缭绕，色彩偏暖。

夜：万籁俱寂，万家灯火，明月当空，繁星稀少；新月一弯，繁星满天，黑暗笼罩大地。清冷、寂寞、恐怖、阴森。

4）男、女、老、幼

男：体魄大，肌肉结实，皮肤粗糙，体态多直线条，见棱见角。性格刚毅、主动、激烈、沉着，有爆发力和耐久力，直率、坦荡、外露、方形、红色、明快、热烈、简朴，有重量也有力量，做事果断。黑、蓝、红作象征色，明度对比为中长调。

女：体态娇小，肌肉丰满，皮肤细润，体态多曲线条。性格温柔、被动、轻盈、柔媚、娇小、飘动，如杨柳扶风。多爱好娇艳、柔和、淡粉的色彩，桃红色和淡绿色为其象征色，明度对比为高短调。

老：体力与精力不如青年人旺盛，老态龙钟、怀旧、有阅历、经验丰富。朴素、敦厚、老练、老成、坚定、有远见、喜怒不形于色。素净、含蓄、沉着色、低纯度。赭色、黑色为其象征色，明度对比为低中调。

幼：娇嫩、细弱、天真、活泼、单纯、好动、多跳跃、善变，对什么都新奇。思维简单，爱鲜明、艳丽、活泼。高纯度的明亮色彩，明度对比为高中调。

5）喜、怒、哀、乐

喜：轻松、愉快、温暖、柔和，与女性色相近，但有甜、暖之感。

怒：激动、强烈、爆炸性色彩。

哀：消极、暗淡、冷漠、悲哀、痛苦色。

乐：活跃、跳动、兴奋、明朗、鲜艳色，但要轻快，且勿浓重。

6）轻、重、软、硬

轻：空气、棉花、气球、薄纱、炊烟、晨雾，都是高明度，色相冷、淡、轻、薄。明度对比为高短调。

重：钢、铁、岩石、煤炭等。体积大，厚重、稳定、不易变、原则、坚毅、内向。黑、红、赭等为象征色，近于男性色。

软：与轻关系相近，多曲线，富弹性、柔和，对比弱、纯度低，与女性相近，但有时较女性暖些。

硬：方、直线、多棱角。对比强，色阶大。

第5章 色彩的对比与调和构成

5.1 色彩对比构成

两种不同的色彩放在一起，便产生了对比。色彩对比就是在特定的情况下，色彩与色彩之间的比较，它包含了六种类型的对比：色相对比、纯度对比、明度对比、聚散对比、位置对比、面积对比。

色彩的对比基于色彩之间存在的矛盾。各种色彩在构图中的面积、形状、位置和色相、纯度、明度以及心理刺激的差别构成了色彩之间的对比。这种差别愈大，对比效果就愈明显，缩小或减弱这种对比效果就趋于缓和。色彩对比关系的本质是通过对比的手段强调反差，增强视觉效果。色彩的对比有其自身的特性与规律，特别是色相对比中的互补色对比是色彩构成中的亮点和最富有魅力的部分。从一定意义上讲，装饰色彩配合都带有一定的对比关系，因为各种色彩在设计中并不是孤立出现的，且总是处于某种色彩的环境之中，因此色彩对比作用在色彩构图中是客观存在的，只不过在表现形式上有时强、有时弱。装饰色彩诱人的魅力常常基于色彩对比因素的妙用。

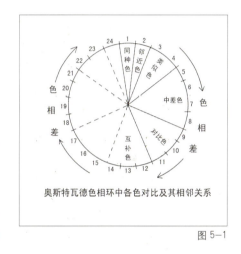

图 5-1

5.1.1 色相对比

由于色相差别而形成的色彩对比，称之为色相对比。色相对比是色彩对比中最简单的一种，它对色彩视觉要求不高，单纯的色相对比只有在对比的色相之间明度、纯度相同时才存在。高纯度的色相之间的对比不能离开明度和纯度的差别而存在。所以在研究色彩对比时是以研究色相对比为主。色相对比的强与弱，是由对比的两种颜色在色相环上的距离之差来决定的。

在24色相环上任选一色，与此色相邻之色（距离角度在5°左右）为邻接色；与此色相间隔2～3色（距离角度在60°左右）为类似色；与此色相间隔4～7色（距离角度在90°左右）为中差色；与此色相间隔8～10色（距离角度在120°左右）为对比色；与此色相间隔11～12色（距离角度在180°左右）为补色，如图5-1所示，以色相变化为基础的色彩对比构成有以下几类：

1) 同一色相对比构成

同一色相的对比构成，色彩差别很小，基本相同，只有不同明度与不同纯度的比较，在色立体中是一个单色相面内任意色调的组合对比，是最弱的色相对比。其对比效果单调、呆板、柔弱，如图5-2所示。

图 5-2

图 5-3

图 5-4

图 5-5

2）邻接色相对比构成

邻接色是在色环上紧挨着的色相对比，色彩对比非常微弱，有朦胧、不清楚的色相差别感。如黄与略带绿色的黄，这样的配色显得单调，必须借助明度、纯度对比的变化来弥补色相感的不足。这样效果会产生和谐、柔和、优雅之感，如图 5-3 所示。

3）类似色相对比构成

类似色对比是 24 色相环上间隔 60°左右的色相对比，比邻接色相对比明显些，如红与橙、橙与黄。类似色相较单纯，对比差小，效果和谐、高雅、柔和、素净、色调明确。但如不注意明度和纯度的变化，也易显得单调、乏味、呆板、模糊。因此在对比构成中能适当运用小面积的对比色或较鲜艳、饱和的纯度作点缀，会使画面更有生气。"万绿丛中一点红"成为古今最佳配色方法是由于万绿指各种深浅浓淡不同色相的绿，如黄绿、蓝绿、灰绿等等，构成了类似色相对比；同时万绿又指较大的面积，形成具有共同色素的整体，一点红在万绿丛中所占位置很小，形成了整体调和统一，局部对比和重点突出的画面，满足了视觉平衡的需要。因此，在色彩配置中，色彩的整体对比关系和面积大小对比关系是非常重要的（图 5-4）。

4）中差色相对比构成

中差色对比是 24 色相环上间隔 90°左右的色相对比，如黄与红、红与蓝、蓝与绿等。它介于类似色相与对比色相之间，色彩对比效果较丰富、明快、活泼，同时又保持统一和谐、雅致的特点，弥补了类似色对比的不足。但应注意的是，红与蓝、蓝与绿的明度差较小，在对比时需要在明度、纯度和面积等方面加以调整，否则会产生沉闷的感觉（图 5-5）。

5）对比色相对比构成

对比色对比是指 24 色相环上间隔 120°左右的色相对比，如红与黄绿、红与蓝绿、橙与紫、黄与蓝等色组。它比中差色更强烈、鲜明，具有明快、饱满、华丽、活跃和使人兴奋激动的特点。但由于对比色相缺乏共性因素，容易出现散乱的感觉，易造成视觉疲劳，同时色彩的倾向性也较复杂，不容易形成主色调。如要取得好的视觉感应，则需要用一些调和手段来统一对比效果（图 5-6）。

6）互补色相对比构成

互补色对比是色相环上间隔 180°左右的色相对比，是最强的色相对比，如红与蓝绿、黄与蓝紫、绿与红紫，蓝与橙、绿与红紫等色组。互补色相配能使色彩对比产生强烈的刺激作用，对人的视觉具有最强的吸引力，并令人得到生理上的满足。由于视觉效果较好，在标志、广告、包装、招贴等视觉传达中广泛运用（图 5-7）。

红与绿、黄与紫、蓝与橙这三对互补色，在明度上，黄与紫对比最强烈；在冷暖上，蓝与橙对比最强烈。互补色的对比强烈、鲜明、充实，有运动感的特点。它不仅能满足人们的视觉需要，同时也能改变单调平淡的色彩效果。但如处理不当，

也会产生杂乱、不协调、刺激、生硬等缺点，因此许多人在研究充分利用补色优点的同时，也在设法克服它的弱点，使画面色彩效果得到改善，取得最佳视觉效果。

5.1.2 纯度对比

因不同纯度的色彩组合而形成的对比，称为纯度对比。纯度对比是指较鲜艳的色与含有各种比例的黑、白、灰的色彩，即模糊的浊色间的对比。客观物象在色彩上存在着纯度上的区别和差异，有的色彩纯而鲜艳，有的沉着而灰浊，在纯度上层次丰富。纯度对比可以是纯色与含灰的色彩的对比，也可以是各种不同色彩倾向的灰色间的对比，还可以是纯色之间的对比。色彩之间纯度差别的大小决定纯度对比的强弱。现实中的自然色彩和应用色彩大都为不同程度含灰的非纯色，而每一色相在纯度上的微妙变化都会使一个颜色产生新的相貌和情调。在运用色彩时，如果仅用高纯度的色彩堆积在画面上，会给人一种刺激和烦躁的感觉；反之，如果画面全是灰色，缺少适当纯度色来对比，又容易显得单调和沉闷，如图5-8所示。只有懂得和善于运用纯度对比作用，才会使画面产生既响亮、活泼又含蓄的色彩效果，做到灰而不闷、艳而不躁。进行纯度对比时，将纯度差拉大以纯度低的色彩衬托纯度高的色彩，保证突出最纯的色彩，使其成为视觉中心。

实施纯度对比的要点如下：

（1）纯度差大的色（纯色与无彩色）匹配时，纯色的鲜艳感更加增强，灰色受纯色影响而带有色味。

（2）用灰色覆盖大面积时，整体的力将变弱，会给人以安定保险的感觉。明度高的灰色使人感到轻快；明度低的灰色可以表现重度。

（3）在不同的色相间，纯度降低并相等时容易调和。

（4）获得低纯度色的方法有四种：

① 加白：纯色混合白色可以降低其纯度提高明度，同时色性偏冷。

② 加黑：纯色混合黑色，降低了纯度，又降低了明度。各色加黑色后，会失去原来的光亮感，而变得沉着、幽暗、伤感。

③ 加灰：纯色加入灰色会使色味变得浑浊；相同明度的纯色与灰色相混，可以得到明度相同而纯度不同的含灰色，色彩变得浑厚、含蓄，虽然不够活泼、开朗，但具有柔和、软弱和古香古色的特点。

④ 加互补色：加互补色等于加深灰色（相当于5号灰），因为三原色相混合得深灰色，而一种色如果加它的补色，因其补色正是其他两种原色相混所得的间色，所以也就等于三原色相加。所以，加补色也就等于加深灰，再加适量的白色可得出微妙的灰色。

我们把一个纯度为100%的纯色和一个同明度的无彩色灰色按等差比例相混合，建立一个9个等级的纯度色标，并根据纯度色标划分为3个纯度基调。1的纯度最低，9的纯度最高。1、2、3级由低纯度色组成的低纯基调又叫灰调或浊调；4、

图 5-6

图 5-7

图 5-8

5、6级由中纯度色组成的中纯基调又叫中调；7、8、9级由高纯度色组成的高纯基调又叫鲜调。

低纯基调具有平淡、消极、无力、陈旧的感觉，但有时也有自然、简朴、安静的感觉，如处理不当，会引起肮脏、含混、悲观感。构成时可适量加入点缀色，以提升画面效果。中纯基调具有柔和、中庸、文雅、可靠的感觉，可少量运用高纯色或低纯色进行配合。高纯基调具有积极、强烈而冲动、膨胀、快乐、灵气、活泼的感觉，如处理不当，也会产生恐怖、低俗、生硬等弊病。因此可少量调入黑、白、灰配合。

纯度对比的强弱取决于色彩的纯度差别跨度的大小，我们按色阶分为纯度弱对比、纯度中对比、纯度强对比。

1）纯度弱对比

是指纯度差间隔3级以内的对比。此对比虽然容易调和，但缺少变化，非常暧昧，具有色感弱、朴素、统一、含蓄的特点，易出现模糊、脏的感觉，构成时注意借助色相和明度的变化。

2）纯度中对比

是指纯度差间隔4、5级的对比，纯度中对比具有温和、稳重、文雅等特点，但由于视觉力度不太高，容易缺乏生气，在构成时可通过明度变化，并在大面积的中纯度色调中，适当配以一两个具有纯度差的色，使画面效果生动些。

3）纯度强对比

是指纯度差间隔5级以上的对比，是低纯度色与高纯度色的配合，其中以纯色与无彩色黑、白、灰的对比最为强烈。纯度强对比具有色感强、明确、刺激、生动、华丽的特点，有较强的表现力度。色彩的模糊与生动是纯度对比所引起的，在大面积的纯色与小面积的灰色对比中，灰色会倾向于该纯色的补色，纯度对比越强，纯色的色感就越鲜明，灰色就越显柔和，画面效果明快，富有变化而又统一。纯度强对比由于具有色彩明快、容易协调的特点，在设计中是常用的配色方法之一，但具体运用时仍要注意避免生硬、杂乱的毛病。

5.1.3 明度对比

因色彩的明暗差异而形成的对比，称为明度对比，也称色彩的黑白度对比。在色彩的三属性中，明度对比的特点最明显，也最实用。明度对比是色彩构成的最重要的因素，色彩的层次与空间关系主要依靠色彩的明度对比来表现。只有色相的对比而无明度的对比，图案的轮廓形状难以辨认；只有纯度的对比而无明度的对比，图案的轮廓形状更难辨认。据日本平面设计家大智浩的推论，色彩明度对比的力量要比纯度大3倍，可见色彩的明度对比是十分重要的。

色彩的认识度是指通过颜料辨认物体形状的清晰程度。显然，色彩认识度取决于该形状的色彩与周围色彩的对比，尤其是明度对比。

色彩的量感是指画面上该色彩对视觉刺激的力度，它是由三个量决定的，即该色彩的纯度、明度和面积。例如前面章节提到过的法国国旗，其设计为红白蓝三色，最初色彩搭配方案为完全符合物理真实的三条等距色带，但却总使人感到三色间的比例不够统一。后来将三色面积比例调整为33（红）：30（白）：37（蓝）的搭配关系后，国旗显示出符合视觉生理等距离感的特殊色彩效果，并给人以庄重神圣的感受。这说明不同色彩对视觉刺激的力度不同，会令人们产生形状大小的错觉。量感（某一画面上的色彩）＝明度×纯度×面积。

在用色彩表现一个实物或空间时，如果明度关系掌握不好，就不可能使色彩与形体紧密地结合起来使

其产生自然的真实感。

色彩的认识度和色彩量感的平衡是人的视觉生理需求。不同明度的色彩在同一画面中出现时，面积小的色彩明度会受面积大的色彩明度高低的影响；两种色彩在画面上的面积接近时，若两者明度不同，则两色彩的明度都会显得明亮。

主体与背景的着色规律是：背景色彩的明度应比主体色彩明度低一些，以保证主体在画面上显得突出、鲜明。

如果用黑色和白色按等差比例相混合建立一个9个等级的明度色标，根据明度色标可以划分为3个明度基调，1表示明度最暗，9为最亮。靠近黑色的3级（1、2、3）由暗色组成叫低明度调；中间3级（4、5、6）由中明度色组成叫中明度调；靠近白色的3级（7、8、9）由亮色组成叫高明度调。低明度调（暗调）具有沉着、厚重、强硬、压抑的特点；中明度调具有柔和、含蓄、明确、庄重的特点；高明度调具有明亮、兴奋、高雅、柔美的特点。

在明度对比中，如果其中面积最大、作用也最强的色彩或色组属高调色，色的对比属长调，那么整组对比就称高长调；如果画面主要的色彩属中调色，色的对比属短调，那么整组对比就称中短调。以此类推，便可划分10种明度调子：①高长调；②高中调；③高短调；④中长调；⑤中中调；⑥中短调；⑦低长调；⑧低中调；⑨低短调；⑩最长调。第一个字代表画面中的主要明度调子。

明度对比的强弱取决于色彩的明度差别跨度的大小，我们按色阶分为明度弱对比、明度中对比、明度强对比，其对比如下：

1）明度弱对比

指明度相差三个色阶以内的对比，由于这种对比的关系在明度轴上距离比较近，所以又叫短调，短调对比包括高短调、中短调、低短调。

高短调——大面积明度色阶8，小面积明度色阶7和9，是亮色调的弱对比，形象分辨力差，色彩效果轻柔、优雅、明亮、朦胧，具有谦和感，有女性色彩的感觉。

中短调——大面积明度色阶4，小面积明度色阶5和6，是中灰调弱对比，色彩效果深奥、含糊、混沌而纤弱，易见度不高，有些呆板。

低短调——大面积明度色阶2，小面积明度色阶3和1，是暗色调的弱对比，色彩效果消极、暗淡、分量、神秘，但因清晰度差，有沉闷、透不过气的感觉。

2）明度中对比

指明度相差3个色阶以外，6个色阶以内的对比，又称中调。中调对比包括高中调、中中调、低中调。

高中调——大面积明度色阶8，小面积明度色阶9和5，是亮色调的中对比。色彩效果柔和、优雅、安稳、欢快、轻松而且明朗。

中中调——大面积明度色阶4，小面积明度色阶5和8或5和2，是中灰色调的中对比。色彩效果丰满、富有、谦虚而有力。

低中调——大面积明度色阶2，小面积明度色阶1和5，是暗色调的中对比。色彩效果充实、沉着、雄浑、稳定而深沉。

3）明度强对比

指明度色阶在5个以外的对比，由于这种对比关系在明度轴上距离比较远，又叫长调。长调对比包括高长调、中长调、低长调、最长调。

图5-9

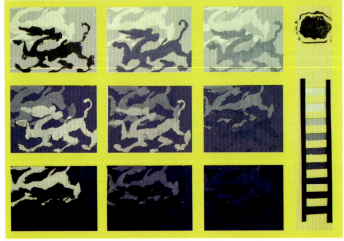

图5-10

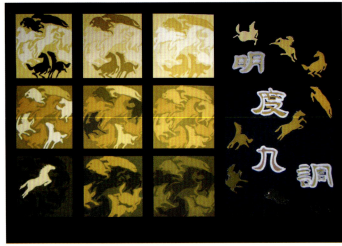

图5-11

高长调——大面积明度色阶8，小面积明度色阶9和1，是亮色调的强对比。此对比反差较大，形象轮廓高度清晰，色彩效果黑白分明，光感强、明快、清晰、活泼，具有快速跳跃的刺激感觉。

中长调——大面积明度色阶4，小面积明度色阶5和9或5和1，是中灰色调的强对比，色彩效果有力度、坚实、刚劲、深刻、敏锐而具有充实感，具有男性色彩的特点。

低长调——大面积明度色阶2，小面积明度色阶1和9，是暗色调的强对比。色彩效果响亮、激烈，富有冲击力，但又带有苦闷、压抑的消极情绪，给人以不安定之感。

最长调——大面积明度色阶1，小面积明度色阶9；或大面积明度色阶9，小面积明度色阶1；或者明度色阶9和1各占一半。属最强对比，其效果具有强烈、刺激、锐利、暴露的特点。此对比视觉效果较强烈，但若处理不当，会产生生硬、过分刺激、动荡不安的感觉。

在实际运用当中，以上明度对比调式往往很少单独使用，一般均与色相结合。

明度九调设计练习如图5-9～图5-11所示。

5.1.4 聚散对比

我们通常把画面内图形称为图，背景称为地。由于图的形状不同，有的集中，有的分散，当集中的色块少而大时，图形醒目，对比效果好；当分散的色块小而多时，会由于图地相切分散视线，对比效果差，但调和效果好。

①色彩在图地中的对比与调和关系与形状的聚集和分散关系很大。聚集程度高时与其他色在空间混合的部分少，色彩稳定性高；分散的程度高时与其他色空间混合部分多，色彩稳定性低（图5-12）。

②当形状集聚程度高时，受边缘错视影响的边缘相对短，稳定性相对高；当形状集聚程度低时，受边缘错视影响的边缘相对长，甚至色彩形状全部都在边缘错视的影响之下，稳定性相对低。也就是说：面积比边长的比数大，对比效果强，调和效果弱；面积比边长的比数小，对比效果弱，调和效果强。

③色彩的形状是通过色彩对比表现出来的。作为图色的聚集，意味着地色的相对聚集；图色的分散也意味

图 5-12

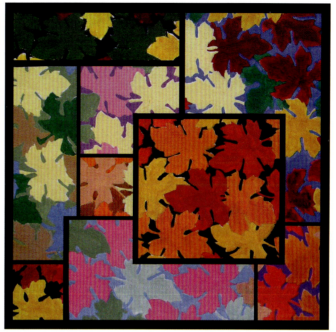

图 5-13

图 5-14

着地色的相对分散。因此,双方聚集时对比效果强,分散时对比效果弱,调和效果强(图 5-13)。

④除了图地两色关系之外,还会与别的色发生对比关系。当别的色聚集不变时,该图色聚集程度越高,和别的色对比效果越强,反之即越弱。当别的色聚集程度降低时,对比效果随之削弱,调和效果即加强。

⑤色彩形状聚集程度越高,注目程度也高,对人的心理影响越明显;聚集程度低,注目程度低,对人的心理影响也随之降低。但是,分散程度高的色彩,所影响的面积大,所影响的心理作用也并非减小,这又与以上的面积对比有同样的作用。也可以说:小面积的聚集与大面积分散力量是均等的。还可以说:没有大面积的分散去对比小面积的聚集,聚集也不会醒目;没有小面积的聚集,大面积的分散也不存在,这是相辅相成,相互作用的。分散之后的色彩,受到边缘错视和空间混合的作用,色彩纯度已降低,已构成新的色彩关系,心理影响也不再复原了(图 5-14)。

5.1.5 位置对比

作为非概念的、客观存在的色彩,不仅具有一定的明度、色相、纯度、面积和形状的对比,还有距离、位置等的对比关系。色彩位置是指两个色彩相互的位置关系及其表现效果。这种位置关系可分为上下、左右、远离、邻近、接触、切入、包围等,如两色远离或有间隔色时,会使对比减弱;两色接触,对比增强,尤其边界对比更加强烈;两色套合,对比和同化都达到最强效果。

在平视角度上,以视点为中心,左右大于上下的椭圆形范围称为人眼有效范围。在有效范围的中心偏右上这一点,可看作是视域中最活跃的位置,即视中心。这个位置对视觉来讲最稳定、最有生气,是色彩

图 5-15

对比最强有力的地带。对服装来说，领子和胸前（尤其是左胸）处于视域的中心，因此服装上的重要变化和装饰，大多是在领部和胸部。人们习惯于将标志戴在左胸前大概也基于这个道理。如图 5-15 所示是学生所作的招贴设计作业，焦点在画面的左上部分，效果较为突出。

从构图的上下关系看：

红色位于上部显得压抑沉闷，位于下部稳重、紧固；黄色在上则飘、在下则浮；蓝色在上显得轻，在下显得重。从左右关系看，一个色放在左边有紧凑感，放在右边有分离感，这包含着人体本身的体验。因为一般人的左边被动，右边灵活，总是习惯于从左看到右，从上看到下。这样，视觉常常会要求在画面的左边或下边形成有分量的停顿速成，给心理带来完整、平衡的感觉。如果将画面主题有意安排在左边，则会带来一种发展、延续的效果。

色彩在画面上的布局：

对称平衡：画面左右的色彩基本对称，整个画面的色彩构图十分稳定。如图 5-16 所示是学生所作的招贴设计作业，整个画面的色彩和构图为左右对称式，十分稳定；

不对称平衡：绝对的对称平衡，会使画面显得古板、单调。可通过变化色彩的面积、位置、方向等关系，使画面维持视觉和心理上的平衡，即不对称平衡（图 5-17）。

从明度关系看：

以图 5-18 为例，图中一个白色热气球在淡蓝色的天空飘游，远处是一片墨绿色的山林，白色气球与淡蓝色十分调和，整个画面对比并不强烈，如图 5-18 (a) 所示；当热气球飘到山谷边沿，白色气球与墨绿色山林的对比关系产生了，但还不十分强烈，如图 5-18 (b) 所示；当热气球飘到山谷之中，大片墨绿色包围着白色的气球，对比关系达到了最大限度，调和感相应地大为减弱，如图 5-18 (c) 所示。

结论：凡明度对比，色相对比，纯度对比，两色距离远，对比效果弱，调和效果强；两色距离近，对比效果逐渐加强；两色距离相切，对比效果则更为加强，调和效果相应减弱；两色相交，或一色包围另一色，对比效果最强，调和效果最弱。

图 5-16

5.1.6 面积对比

首先说一下色彩和面积的关系。

色彩构成中，色彩面积的大小，直接关系到色彩意向的传达。例如红色，当它的用色面积只占画面的 20% 时，在作品中起到了点缀作用（图 5-19）；如果用色面积占到 90% 时，给人的感觉大不相同（图 5-20）。

在前面的章节中曾谈到主色调，在这里用色面积大的颜色就是所说的主色调。在一个作品中所用的色调不变，只改变各种色调作占的比例，将会得到意想不到的色彩效果。从以上的说明中我们可以总结出色彩的使用技法——变换色调。这种方法很简单，大家可以自己试试，变换作品中面积不同的色调，即可得到另一

图 5-17

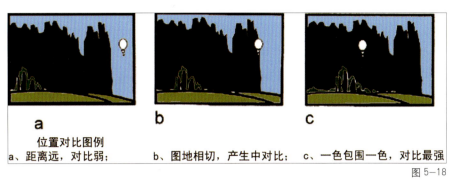

图 5-18　　　　　　　　　　　　　　　　　　　图 5-19

a、距离远，对比弱；　b、图地相切，产生中对比；　c、一色包围一色，对比最强

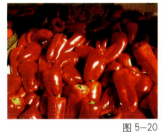

图 5-20　　　　　　　图 5-21　　　　　　　图 5-22

种风格的作品（图 5-21）。

　　除了变换色调的方法，还有另一种方法——改变主色调的位置。有一点需要说明：在一个作品中，不一定只有一个用色面积大的色调，比如红色占了 40%、黄色占了 30%，或者还有其他色调也占用了大面积。这种情况，主色调实际上就不是一种颜色了，如图 5-22 所示，两幅图的结构是一样的，但有多个主色调，当色调位置发生改变，则两幅图效果大不相同。

　　如果一个作品中的两个颜色、或多个颜色的用色面积是一样的，这种情况被称为等面积色调（图 5-23）。

　　歌德认为：色彩的力量决定于明度与面积。他把太阳纯色的 6 色相（青、蓝合并为一色）定为：黄 3、橙 4、红 6、紫 9、青 8、绿 6，并将一个圆分成 36 个扇形等分，以表示色彩的力量比，其中黄占 3 份，橙占 4 份，红绿各占 6 份，紫占 9 份，蓝占 8 份（图 5-24）。这就是说，只有这种比例的色光混合后才能是白光，如果 6 种色光都是均等的 6 份，混合出的光不是白光，而是橙黄色。灯光就是这样的，同时从太阳光的色散中也可以看出，它的七色并非等量分解，的确是与歌德所说的比例相当。

　　看来万红丛中一点绿是行不通的，只有万绿丛中一点红才合理。结论是，既要按这种关系去考虑色彩安排，又要考虑色相倾向性的色调。

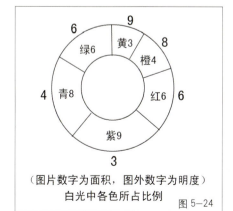

图 5-23

（图片数字为面积，图外数字为明度）
白光中各色所占比例
图 5-24

5.2　色彩调和构成

5.2.1　色彩调和的概念

　　调和多指两个或两个以上的事物配合适当、能够相互协调，达到和谐。"色

彩调和"就是指两种或两种以上的色彩，按照一定的方法组织在一起，以求达到和谐愉悦的视觉效果，特别是指对一些有差别的、对立的色彩，通过重新调整与组合可以达到协调和统一。色彩调和也需要创造性，我们要善于根据受众的情况和要求，敢于创新。其实，即使以往普遍认为不调和的关系，在特定的时空条件下也可以令其变得调和。

色彩的和谐是就色彩的对比而言的，有对比才会有调和，两者是矛盾的统一，既互相排斥，又互相依存，相辅相成，相得益彰。不过，只要有不同色彩同时出现，对比是绝对的，即总要有对比。因为两种以上的色彩在构成中，总会在色相、纯度、明度、面积等方面或多或少的有所差别，这种差别必然会导致不同程度的对比，过于刺激的对比配色则需要加强共性来进行调和，过于暧昧的配色则需要加强对比来进行调和。美的事物总是和谐的、统一的，这种和谐与统一是构成世界一切美的事物的根本法则之一，在统一与变化中求得和谐是任何对比、差别、矛盾的最后归宿。总结起来色彩的调和有以下五层含义：

第一，使对比的色彩成为不带尖锐刺激的协调统一的组合；

第二，符合目的性的配色达到的调和；

第三，色彩配置的总效果要与视觉心理反应相适应，不仅要求色相、明度、纯度成为融和稳定的调子，而且要求色彩关系对比能满足视觉心理的平衡。也就是说，既要求对比与调和的恰如其分，又要求色彩选择的恰如其分；

第四，色调不单是色与色的组合问题，还与色的面积、形状、肌理有关。所以如不考虑面积、形、肌理的因素，则无法取得配色整体的和谐统一；

第五，色彩的调和还与时代风尚、人们的欣赏习惯有关。过去曾认为是不调和的配色，现在却在调和之列了，艺术史上这样的例子比比皆是。

5.2.2 色彩调和的方法

概括上述诸方面，可以得出调和的四项原则：同一性原则、近似性原则、明显性原则、审美性原则。当我们按照以前所讲述的秩序或规律进行色彩构成时，如果配色中依旧还带有尖锐的刺激性，使人感到不够愉悦时，就要利用调和原则对其进行调整。具体方法有三种，即共性调和、面积调和、秩序调和。

1）色彩共性调和构成

选择共性很强的色彩组合或增加对比色各方的共同性，是避免或削弱尖锐刺激的对比取得色彩调和的基本方法。使用"共性"这个概念，是因为它包含"同一"和"近似"的意义在内。此调和方法是指在色相、明度、纯度及背景中以及它们的组合关系中都含有同一要素，使配色显示出一种最简单的、最易达到的统一感。以统一为基调的配色方法，在三属性中尽量消除不统一因素，统一的要素越多，就越融和。

（1）色相统调调和

色相统调调和就是在对比色各方中同时混入同一色相，使对比色的色相逐步靠拢，形成具有共同色素的调子，如在画面中同时混合红、橙色或蓝、蓝绿色，构成红、橙暖色调或蓝、蓝绿冷色调。调和时明度和纯度要尽量保持与原状近似，这样原来强烈的对比会被削弱，产生统一和谐的效果。同一色相注入越多，越能感到调和，只要把握好明度与纯度的关系，画面配色可雅致而统一，如图5-25所示。

（2）明度统调调和

在对比色双方或多方中混入白色或黑色，明度都会提高或降低，绝大部分纯度也会随之降低，色相不

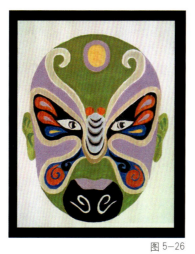

图5-25　　　　　　　　　图5-26　　　　　　　　　图5-27

变但个性被削弱。也就是说，色相间的尖锐刺激性的对比因此被削弱或消失。混入的黑色或白色越多，也越容易取得调和，但应注意混入的白色或黑色量应以使各对比色的明度接近为宜（图5-26）。

(3) 彩度统调调和

在对比色各方中混入与该色等明度的灰色，使原有的各对比色在保持明度对比的情况下纯度相互融合。由于纯度的降低，使色相感削弱，原来强烈的带尖锐刺激的对比会因此而削弱其刺激感，从而调和感得以加强，配色含蓄而稳重。灰色混入越多，调和感越强，但如过分调和，则易使人感到过于暧昧、含混不清（图5-27）。

将上述直接混色的办法改为同一色相、白色、黑色或灰色，可利用点和线，渗透或传播到各对比色之中，也会达到调和。

(4) 背景统调调和

如果是一个统一的背景会把散乱的物品联系成一个整体。在配色创造中，与各种色彩图形匹配的缝隙就是背景。两个色在面积较大而色相或明度、纯度极相似时是融和的，但过于微弱；相反，相互处于对立关系时是对比的，具有过分强烈的效果。为了调节，在这些色的交界处加其他色使之分离，即给予一个统一的背景，从而使配色达到和谐的效果。为产生分离的作用，常使用无彩色（黑、白、灰）以及金色和银色。若使用有彩色进行分离，要选择与原来色有明确区别的明度，同时还应考虑色相和纯度（图5-28）。

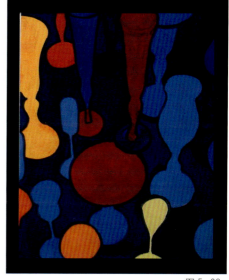

图5-28

2) 色彩面积调和构成

两种或两种以上的颜色共存于同一视觉范围内，相互间必定存在面积比例关系。面积对比是指不同色彩在画面构图中所占面积比例多少而引起的明度、色相、纯度、冷暖方面的对比。某一色彩所占面积的大小，给人心理的作用也是不一样的，面积大小会影响人对色彩的感受。一块一平方厘米的红色给人以鲜艳、醒目之感，例如前面提到的"万绿丛中一点红"中小面积的红色，起到了较好的点缀作用；而一平方米的红色则使人感到兴奋和眩目；当面对十平方

图5-29

米的一块红色时，人们感到的将是不安和极强的刺激。面积愈大的色彩，愈能充分地表现色彩的明度和纯度的真实面貌；而面积愈小，愈容易形成视觉上的同化现象。因此在用色彩构图时，有时会感到色彩太跳，有时则显的力量不足，为了调整这种关系，除了改变各种色彩的色相、纯度外，合理安排各种色彩占据的面积是必要的（图5-29）。

虽然色彩的强弱是以其明度和纯度来判断的，但将两个强弱不同的色彩放在一起时，若要得到对比均衡的效果，则须以不同的面积大小来调整，弱色占大面积，强色占小面积。在具体运用中，面积对比是指不同色彩面积的控制与对比要有主次之分。

调整的规律是：色彩面积的大小可以改变对比效果，对比色双方面积越大，调和效果越弱；反之，双方面积越小，调和效果越强。对比双方面积均等，调和效果越弱；对比双方面积相差越大，调和效果越强。只有恰当的面积比才能取得最好的视觉平衡，形成最好的视觉效果。面积相当，对比效果好，调和效果差；面积对比悬殊，对比效果差，调和效果好。

和谐的色面积产生出静止、均衡的效果。当采用和谐比例之后，面积对比中出现的过分刺激才会被中和。前面讲的面积调和色相环，是针对纯色间的面积对比而言，如果纯度被改变了，那么平衡的色面积也会发生相应的改变。

3）色彩秩序调和构成

秩序调和的关键是以一定的条理和秩序赋予色彩以变化，使之和谐有韵律。

图5-30

此调和要注意整体与部分之间是否有共同的因素。其手法有以下三种：

（1）赋予节奏序列

无论是色相、明度还是纯度，只要使画面上的色彩成为一种渐变系列，如等差或等比，那肯定是和谐的。对比色中间推移的层次越多，则越容易取得调和。其中在色相、纯度、明度的渐变系列中，明度秩序构成是最富有层次感的色彩搭配。另外，在强烈的色彩对比中，也可进行面积变化，形成有节奏序列的调和效果（图5-30）。

（2）赋予同质要素

将对比的两色（或几色）同时混入或带入第三色，使双方同时都具有相同因素，成为中间系列，使之调和统一起来。或将对比的两色按照一种均衡的规律，把各自的成分放置在对方色中进行对比，或者双方色彩按一定量互相混入对方的成分，都可因增添了同质要素而得

以调和(图 5-31)。

(3) 几何形秩序的调和

几何调和是指在伊顿色相环上位于等腰、等边三角形和长方形、正方形等几何形顶点上色相之间的调和手段，也就是依色相环上的几何形位置来确定的调和效果。它包括三色调和、四色调和以及多色调和。无论是三色调和还是四色调和，都能在等分的伊顿色相环上很方便地选出来。这个特征正是伊顿 12 色相环的科学之处。

4) 色彩分割调和构成

这是一种以无彩色（黑、白、灰）、特殊色（金银）或某一颜色去分割各个色相而达到统一美的色彩调和方法。当对比的各个色彩过分的强烈刺激或色彩过分的含混不清时，为了使画面达到统一调和的色彩效果，我们用相互连接的同一色彩加以勾勒，使之既连贯又相互隔离而达到统一的目的。分割调和实质上也是色量的再分配。分割色线的粗细根据画面的要求而定，分割连贯色越单纯，线越粗，同一的力量就越强，调和作用越明显。我们民间的年画和脸谱艺术，用色方式大胆，纯度极高，画面鲜明、亮丽，但却十分和谐，究其原因，主要是使用了黑、白、金等颜色勾边来协调画面的缘故。这种分割调和的特点是不用改变原有颜色的色相、纯度、明度等关系，就能协调画面，并保持原有色彩的风貌。通过这种方式，搭好了"架子"，无论再画什么细碎的图案也不显杂乱，套用多少种色彩都会协调，远距离观看也很鲜明（图 5-32）。

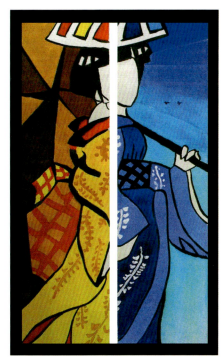

图 5-31

图 5-32

第6章 色彩设计原理及方法

6.1 色彩配色原理

单一的色彩本身并没有善、恶，也无所谓美、丑。色彩的美感是在色彩关系的基础上表现出的一种总体感觉。就配色的目的性而言，通常可分为三种：

(1) 纯粹追求美的配色，如美术作品；

(2) 重视实用化机能的配色，尽管其效果并不一定很美，像黄与黑的安全标志，群青与橘色的环卫工人服，主要是为引起司机的注意，保障安全；

(3) 既追求美又注重生活机能的配色，像服装、建筑、室内设计的配色都属这类。色彩的配色原理是指配色方面的统一、平衡、强调、节奏、关联等效果。

6.1.1 色彩的统一与变化

色彩调和的目的，一是统一：当同类色和邻近色，比如深红与粉红相配时很容易调和。此外，像粉红与同等明度的灰，浅紫与浅黄，虽然它们色相不同，但明度或纯度基本上相同，也是容易调和的，这类调和统称为同一调和。达到统一的另一种方法是类似调和，即色彩的色相、明度、纯度相近似的调和，如黄和橙、蓝和紫等。这种调和比同一调和显得丰富。

二是变化：对比调和属于富有变化的调和法，即利用色轮上位于相对关系中的色和明度、纯度，其颜色差距较大。比如我国陆军的军服，全身的绿色极为统一，但显得单调，则配以红色帽徽和领章起到点缀的作用，视觉效果很好。

6.1.2 色彩的平衡美

色彩中的平衡主要分为两种形式：对称的平衡和非对称的平衡。造型、结构上若呈对称时，可在配色上使之不对称，打破形式上的死板感；若造型、结构呈左右非对称，就要利用色彩的轻重和面积来加以补充、调整，在不平衡中求平衡。一般来说：

(1) 暖色和纯色比冷色和浊色面积小、容易平衡。当明度接近时，纯度高的色比灰色的面积小，容易取得平衡（图6-1）；

(2) 明色与暗色上下配置时，若明色在上暗色在下则安定（图6-2）；反之若暗色在上明色在下则可以创造动态平衡；

图6-1

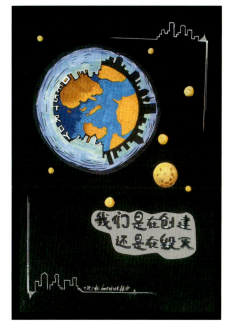

图 6-2

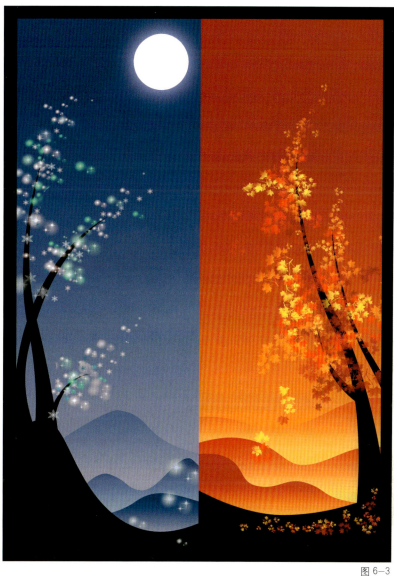

图 6-3

图 6-4

(3) 强烈的补色配色能给视觉心理带来一种满足的平衡感。它是一种对立倾向的综合，具有戏剧性，它将画面的紧张度引向高潮，使人在紧张感中意识到整体的平衡（图 6-3）。如果这种补色关系过分强烈而失去调和的平衡感，可适当调整其面积，或加黑、白改变其明度和纯度，或用黑白相隔等手法以取得平衡。

6.1.3 色彩的节奏和韵律

在造型艺术中，通过点、线形、色彩等方面的变化和组合，往往能令人感受到一种节奏和韵律。配色时可大体考虑为三种节奏形式：渐变的节奏、反复的节奏、多元性节奏。

1）渐变的节奏

将一种色相、纯度、明度和一定的色形状、色面积等依次排列可获得一种秩序感，这种秩序感觉可以是数学比例的变化，如图 6-4 所示。

图 6-5　　　　　　　　　　　　　　　　　　　　图 6-6

2）反复的节奏

连续反复，即将同一色相、明度、纯度或同一色形状、色面积、色肌理等色要素连续反复使用，此效果极富节奏特征，有一种规律的变化秩序美。交替的反复，即将两个或三个独立的要素，或对比着的要素进行方向、位置、色调等交替重复（图6-5）。

3）多元性节奏

配色中将色彩的冷暖、明暗、鲜浊、形状等进行高低、起伏、重叠、转折、强弱、方向等的变化，在视觉上即可获得一种强烈而灵动的节奏，是一种较自由的节奏形式（图6-6）。

总之，色彩的节奏和韵律，是现代造型艺术中不可缺少的重要因素。丰富的节奏和韵律不像数学那样程式化，它们的表现有时是优美的、活泼的；有时是庄严的、肃穆的；有时是激烈的、庞大的；有时是微妙的、神秘的。

6.1.4 色彩的单纯化

从形式论上讲，人们"知觉在根本上就具有简单化和统一化的倾向"。所以，造型艺术中单纯的形、单纯的色也最具感召力，它能使效果更集中、更强烈、更醒目，也更容易记忆。达到单纯化原理的手段有四种：减弱、加强、归纳、组合（图6-7）。

单纯化的色彩并不一定就是简单，也绝不可与单调等同。中国传统水墨画的用色十分单纯，墨分五色，画家就是在这种单纯的黑色中求深浅、求笔触、求神韵。

6.1.5 色彩的强调

所谓强调，是为了弥补配色中的贫乏与单调，用某种方法刺激视觉，从而吸引人们的注意和兴趣。强调的关键是色位置的选择。强调的另一种含义还在于它的对比性，只有当强调部分与整体形成某种对比时，强调才真正存在。强调的用法如下：

图 6-7

图 6-8

图 6-10

图 6-9

(1) 一般小面积的强调的色，可形成视觉中心，提高注目性（图 6-8）；

(2) 强调的色应选用比其他色调更为强烈的色，与整体色调成对比的色（明与暗、冷与暖、鲜与浊的对比，而不是色相的对比），这是必须注意到的；

(3) 强调色的位置和比例关系，都必须考虑配色的平衡。

6.1.6 色彩的关联

这是设计配色中常考虑的调和手法之一，它指相配合的数种色彩之间的呼应关系。无论是一幅画面、一套设计还是一个产品的系列，色彩之间都应考虑到"你中有我，我中有你"。这样，不但画面的总情调易于感受，而且产品的整体性也易产生，能给人留下极深刻的印象。另外，一种色或一种感觉的色多次出现，还将产生重复的节奏感和韵律感（图 6-9、图 6-10）。

6.2 色彩表现方法

6.2.1 色彩解构

色彩解构是探索新的色彩搭配的有效途径。把解构观念引入主题色彩构成中，能使我们在整合色彩的同时，提高分析和解剖色彩的能力，加深对色彩的审美意识。

所谓的解构色彩，是指对所选定色彩对象的原色格局进行打散重组，增减整合后再创作，对原图的色调、面积、形状重新加以调整和分配，抓住原作中典型色彩的个体或部件的特征并抽取出来，按设计者的意图在新的画面上进行有形式美感的概括、归纳和重构，将原有的视觉样式纳入预想的设计轨道，重新组合出

带有明显设计倾向的崭新形式。

简而言之，解构色彩包括两个过程：一个是色彩解构，另一个是色彩重构。初始阶段的解构是一个采集、过滤和选择的过程，后续阶段的重构则是将原来物象中的色彩元素注入到新的组织结构中去，重组产生新的色彩形象，但仍不失原图的意境。色彩解构可选择的内容题材很多，总结归纳起来有以下几种形式：

1）解构自然色彩

浩瀚的大自然中的色彩，丰富多彩、变幻无穷，向人们展示着迷人的色彩，如蔚蓝的海洋、金色的沙漠、苍翠的山峦、灿烂的星光……这些美丽的景色都能引起人们美好的情感。历来许多摄影艺术家长期致力于对大自然色彩的研究，将各种自然色彩进行提炼、归纳、分析，从取之不尽、用之不竭的大自然中捕捉艺术灵感，吸收艺术营养，开拓新的色彩思路。师法自然本身就是人类的一种提高自身审美修养的自发和有效的途径。而自然界中存在着千姿百态的色彩组合，在这些组合中，大量的色彩表现出极其和谐、统一及秩序感。一些斑斓物象本身就映衬着色彩构成理论中的各种对比与调和关系。自然色彩许多是经过不断的物质进化而形成的，这些色彩组合一方面能反映出物种和性别的差异，另一方面则是出于防卫或警示的生存需要。我们必须多留心，通过观察和分析，去探索和发现它们独特的色彩规则，通过解构和重构，把这种大自然的色彩美彰显出来，并从中吸取养料，积累配色经验。

在色彩解构过程中我们提取原作中最本质特征的色彩组合单元，按照一定的内在联系与逻辑重新构建，组合成一个新的色彩画面。

2）解构传统色彩

所谓传统色，是指一个民族世代相传的、具有鲜明艺术代表性的色彩。中国传统艺术主要包括原始彩陶（主要指我国新石器时代出土的一种绘有黑色和红色纹饰的无釉陶器）、商代青铜器（主要指先秦时期用铜锡合金制作的器物，色彩表现为材料的固有色泽美，基本上无附加色）、汉代漆器（漆器工艺在旧中国时代已应用得相当广泛。它的色彩以黑、朱两色为主，漆器的色彩风格鲜明、热烈、温暖、庄重、富贵）、陶俑、丝绸以及南北朝石窟艺术、唐三彩陶器（是唐代三彩陶器的简称，它的釉色以黄、绿、略带黄味的白、赭为主，效果鲜明而饱满，丰富而华丽，其中蓝色用得较少也较名贵，唐三彩因最初的基调是白、黄、绿而得名）、青花瓷（青花是传统陶瓷釉下彩绘装饰，以景德镇为代表，青花色彩主要是青、白两色，其装饰特点为：一色多变，将料分为五个深浅层次：头浓、正浓、二浓、淡水、影水；有的白底青花，有的青底白花，形象精练，色彩单纯）等等。以传统色彩作为主题，通过解构传统色彩向传统色彩艺术学习，目的是从传统色彩风格中获取创作灵感。传统色彩典范凝聚着古人对色彩规律探索的经验与智慧。通过仔细观察传统色彩可以发现，我们的祖先在漫长的历史长河中所创造并积淀下来的色彩组合，与色彩构成教学中的规律相比，是何等相似。借鉴传统色彩，将本土传统文化和西方色彩构成理念融会起来，善于从过去曾熟视无睹的色彩搭配中发现美，重视并尊重传统色彩作品。这样，我们就可以真正认识中国传统色彩的美学特征，提升我国现代色彩设计中的精神内涵。

3）解构民间色

民间色，指民间艺术作品上呈现的色彩和色彩感觉。像大家比较熟悉的年画、剪纸、刺绣、彩塑等。在这些无拘无束的自由创作中，寄托着真挚纯朴的感情，流露着浓浓的乡土气息与人情味。在今天看来，它们既原始又现代，极大地激发着艺术家的创造性。

4）解构图片色

图片色指各类彩色印刷品上好的摄影色彩与好的设计色彩。图片内容包括繁华的都市夜景、平静的湖

水、秋林的红叶、红花绿草、高耸的现代建筑物、沧桑的古城墙、一堆破铜烂铁、金银钻戒等等，图片的内容可以包揽世上的一切，不管它的形式和内容怎样，只要色彩美，就值得我们借鉴，就可以作为我们采集的对象。

5）解构绘画色

绘画色也值得我们学习和借鉴，从水彩到油画，从传统古典色彩到现代印象派色彩，从拜占庭艺术到现代派艺术的色彩，从蒙德里安的冷色抽象到康定斯基的热抽象等等。如从达·芬奇的"蒙娜丽莎"中，可体会出一种庄重、典雅、厚实、形体感分明的古典主义美感。中国传统绘画中的水墨色、绢画色和壁画的颜色，我们更应着意研究。水墨色，墨看似单一，但在表现物象的体积、质感、空间感、意境和色泽明暗等方面有着不可比拟的造型功力。一部绘画史，也是一部色彩的历史，通过对不同画派的学习，我们可以从中清楚地捕捉到色彩的发展变化轨迹，而变化的结果应该说是艺术探索的必然产物。

我们还应放开视野，眼光投放到世界各个角落。从埃及动人心弦的原始色彩到古希腊冰冷的大理石色调，从阿拉伯钻石般闪亮的光彩到充满土质色调的非洲，从日本那审慎的中性色调到热情而豪放的拉丁美洲的暖色调等都会激发我们学习色彩的灵感。

6.2.2 色彩归纳和夸张

艺术家的创作都是基于对自然界深入观察所得的感受和印象，所有成功的作品无不表现出艺术家个人特有的视觉敏感性。面对自然界中复杂的形态和色彩，艺术家必须按自己的感受作一定的取舍和改变，才能创造出杰出的艺术品。

在心理学中，为了使意义清楚而把某部分省略以促进理解，叫作整平化；把一些方面作强调叫作尖锐化。对色的观察亦是如此，我们称之为色的归纳和夸张。应该强调说明的是：色的归纳和夸张绝不是机械地作加减法，而是要强化和突出色的意义，以便更好地传达所要表达的思想。色彩经验的这种反应可传达到大脑的核心处，因而影响到精神和情绪体验的主要区域。面部的红色意味着愤怒或兴奋，而蓝色、绿色或黄色则表示变态。只有对此非常敏感之后，才会体验出单一的或复数的色彩明暗变化的意义。这样，抽象概括的内容就从根本上增强了作品的象征性。下面介绍进行色彩归纳的方法。

(1) 空间混色法：眯起眼睛，依对象的结构综合各个色面的复杂变化，强调固有色的表现。

(2) 本质分析：事物的外部感性形象同事物的内在本质之间并不总是存在必然的联系，换言之，在一个事物的众多感性特征中，只有一些能表征事物的本质，而另一些则不能。要找出反映事物本质的外部感性特征，通过对光源色的分析找出 3～5 个典型色彩来（主调色、副色、平衡色、调鲜色、点缀色），每个色中还可以作微弱的变化。

6.2.3 色彩的采集重构

1）采集

毕加索曾说："艺术家是为着从四面八方来的感动而存在的仓库，从天空、大地，从纸中，从走过的物体姿态、蜘蛛网……我们在发现它们的时候，对我们来说，必须把有用的东西拿出来，从我们的作品直到他人的作品中。"可见，对于一个艺术工作者来说，敏锐的观察能力、独特的思维方式、丰富的文化修

养是多么的重要。"万物静观皆得"，只有对世界充满热爱，发扬专注和探索精神，才能从平凡的事物中发现别人没有发现的美。

采集方法可分为四种：写生、摄影、临摹、剪贴。

2）抽象

可理解为对事物"高度"的概括。它是采集到重构过程中的一个关键性步骤，是在进行美的探索，是情感性的，也是理智性的，情感性带来热抽象艺术，理智性带来冷抽象艺术。

热抽象艺术：客体→情感性体验→简洁化（形、色、质）→较自由的成型→情意的直觉表现。此创作过程带给人们的视觉效果往往含有创作者很大成分的感情因素，但结果的面貌仍能感受到原表象的痕迹和意义。

冷抽象艺术：客体→理智、冷静的态度→立体几何分析（结构方式）→几何平面化构成→意念的直觉表现。冷抽象艺术的创作过程属纯粹的理性思维。画面的构成多为平面化的几何形，或者是客体的抽象符号，通过点、线、面与颜色的形态、张力及方向等的完满交织，加上心理联想与艺术通感的作用，从而唤起人们的主观精神。像蒙德里安、康定斯基的许多作品，在冷抽象艺术中都很具代表性。不过，在艺术创作过程中，热抽象和冷抽象是没有绝对界线的。

3）重构

重构的意义是将原物象美的、新颖的色彩元素注入到新的结构体、新环境中，使之产生新的生命。这里我们从两个方面来讲重构：一是画面中的重构，指根据采集对象的形色特征，经抽象过程，在画面中进行重新组织的构成。色彩构成课中的练习多用这种方法，作业名称叫"采集重构"，在正方形或长方形构图中完成。此练习考虑更多的是原物象与画面，以及画面自身的完善程度；二是按不同门类的设计需要去重构，它多在专业色彩学习中出现。重构时不但要考虑和体现原物象的色彩特征，更重要的是要看其设计作品的形态、结构、材质、风格、功能等是否与采集来的色彩相协调。

重构有如下几种形式：

（1）整体色按比例重构

将色彩对象（自然的和人工的）完整的采集下来，按原色彩关系和色彩面积比例，做出相应的色标，按比例运用在新的画面中。其特点是主色调不变，原物象的整体风格基本不变。

（2）整体色不按比例重构

将色彩对象完整采集下来，选择典型的、有代表性的色不按比例重构。这种重构的特点是既有原物象的色彩感觉，又有一种新鲜的感觉，由于比例不受限制，可将不同面积大小的代表色作为主色调。

（3）部分色的重构

从采集后的色标中选择所需的色进行重构，可选某个局部色调，也可抽取部分色，其特点是更简约、概括，既有原物象的影子，又更加自由、灵活。

（4）形、色同时重构

是根据采集对象的形、色特征，经过对形概括、抽象的过程，在画面中重新组织的构成形式。这种方法效果较好，更能突出整体特征。

（5）色彩情调的重构

根据原物象的色彩情感、色彩风格做"神似"的重构，重新组织后的色彩关系和原物象非常接近，尽量保持原色彩的意境。这种方法需要作者对色彩有深刻的理解和认识，才能使其重构后的色彩更具感染力。

采集重构练习是一个再创造过程，对同一物象的采集，因采集人对色彩的理解和认识不一样，也会出现不同的重构效果。其实再创造的练习过程，就像是一把打开色彩新领域大门的钥匙，它教会我们如何发现美、认识美、借鉴美，直到最终表现出美（图6-11～图6-14）。

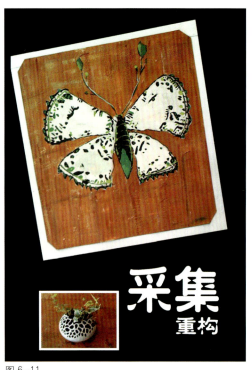

图6-11

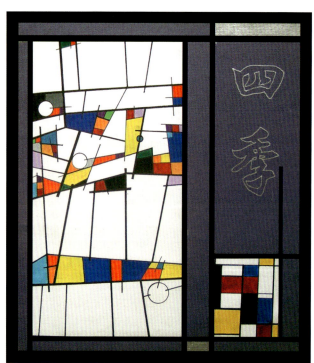

图6-12

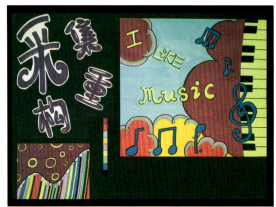

图6-13

图6-14

第 7 章　色彩构图

色彩构图，狭义上讲就是色彩布局。各种色彩在空间位置上的相互关系必须是有机的组合。它们必须按照一定的比例，有秩序、有节律地彼此相互联结、相互依存、相互呼应，从而构成和谐的色彩整体，前几章讲解的色彩对比与调和是色彩构图的必然法则，表现色彩的多样变化主要靠色彩的对比，使变化和多样的色彩达到统一，要靠色彩的调和。色彩对比与调和前面已阐述，现将构图的一般法则分析如下。

7.1 色彩的均衡

我们在观察一幅完整的图案时，各种色块的分量都作用在人们视觉的垂直轴线两侧。某一色彩以中轴线为准线，如果左右两侧的色量不能取得平衡，那么，人的视觉将感到不安定。色彩的平衡，其原理与力学上的杠杆原理颇相似。在色彩构图时，各种色块的布局应该以画面中心为基准向左右、上下或对角线作力量相当的配置。如图7-1所示，从整个画面来看大块较暗、较重的色块偏于中心而显得发闷，而当较轻、较亮的色块偏于另一方显得空虚时，那么较重、较暗的色彩应用较轻、较亮的色彩来调剂，而较轻、较亮的色彩应用较重、较暗的色彩来调剂，从而达到一定的平衡的关系。如图7-2所示，图中为一幅黑白两色配合的图案，其采用了黑白交替，白中有黑、黑中有白的方法来取得平衡。但色彩构图

图 7-1　　　　　　　　　图 7-2

的平衡，并不仅是各种色彩占据均等的量，还包括面积、明度、纯度、强弱配置的平均布局（对称纹样除外），并且依据图案的特点，取得色彩总体感觉上的均衡。这里面的均衡关系是很复杂的，前面讲到的重量是针对在浅底色上而言，如果在深底色上，亮色就构成了重量；在灰底色上，艳色就成了重量；在冷底色上，暖色又是重量。

如图7-3所示，在一片灰蓝底色上——一件灰蓝色衬布，最前面是一个暖黄色梨，这么看来，灰蓝色衬布虽在画面中占的面积大，但它与背景墙色是调和的，即对视神经刺激不强烈，而最前面这个暖黄色的梨占的面积虽小，但它在灰蓝色的画面中十分跳跃，醒目，这时它在画面中则最有重量。又如图7-4所示，在此广告摄影作品中有1/3的面积是落日余晖的天空，2/3的面积是深蓝色岩石，在深蓝色岩石的左面一辆橘红色小汽车，这与前面讲的深底亮色为重量不符，橘红色虽小，又比黄色暗些，但它与深蓝色产生了十分强烈的对比色，而且天空、岩石是静态的物，车是动态的物，这时动态的物又构成了引发观者注目的分量。

图7-3

图7-4

图7-6

这样又可依此排列如下（图7-5）。

	深底色	浅底色	冷底色	灰底色	大片占有	静色底
重	亮色	深色	暖色	艳色	大片重叠	动物
轻	深色	亮色	冷色	灰色	小片空白	静物

图7-5

构图中不一定色重就有重量，均衡是力的均衡，而不是对称，当一边多，一边少；一边疏，一边密；一边大，一边小时，也可以产生均衡。这就是大小对比、疏密对比、轻重对比、虚实对比、动静对比、高低对比、形状对比、远近对比、灰艳对比、冷暖对比、明暗对比等，这就是动感。色彩构成中的均衡构图也可以比喻为"疏可走马，密不透风"，即：①空是可以大胆地空到走马的地步；②空也是为了将可走马。

反过来看，这空并不是空无绝有，而是空中有一种期待的力，俗话说有吵闹之声并不可怕，怕的是静到一点声音都听不到，叫作静得可怕，或意为将有什么不可预料的事情发生。如同鲁迅所说："于无声处听惊雷"，这就是空白的力量；又如黄宾虹所说的："密可走马，虚不通风"，这也是说虚中是有力的。反过来说，密也并不是毫无空间，密中也同样可走进去，这与前者是相反相成的辩证关系。

如图7-6所示，为贺友直的"山乡巨变"，此画作正展现了作者高超的构图均衡比例关系。

7.2 色彩的呼应

任何色彩在布局时都不应孤立出现，它需要同种或同类色块在上下、前后、左右诸方面彼此相呼应。色彩的呼应方法有以下两种：

1）局部呼应

如在一黑色背景的画面上点上一个红色点，这个红色点被大片黑色包围，似乎有被吞噬的危险，虽然它仍顽强地存在着，但却在整个画面中给人以窒息的感觉，如果在这时再增加几个红色点，那么这样的局面就可以被打破，这也就是同种色块在空间距离上的呼应关系。但这些点的分布需考虑疏密关系，不能平均距离。我们把一个点落入画面比作一个音响，许多点的落入就会产生许多音响，而这些音响有疏密、快慢和休止之分。自然散撒的那种节奏关系在画面中构成的一种美，很值得借鉴，这是人为排列所达不到的自然效果（图 7-7）。某些工艺品具有巧夺天工之美，新疆地毯就是一例，如图 7-8 所示，它很注意内外色彩的呼应，即大地的颜色必须用来做最外层边色，图案在整个色底上布局，这就是内外呼应关系。

2）全面呼应

色彩的全面呼应方法是使各种色彩混入同一种色素，从而使各色间产生内在的关系，它是构成色调，也就是色彩倾向性的重要方法（如果用旋转盘作空间混合可以明显看出）。南京云锦的妆花"三晕"（图 7-9），配色法是色彩全面呼应的范例：水红、银红配大红（各色中都含红），葵黄广绿配石青（各色中含青），藕荷青莲配紫酱（各色中含青莲），玉白古月配宝蓝（各色中含蓝），密黄秋香配古铜（各色中含黄）。这也是传统的"倾向性"调子。

7.3 色彩的主从

各色配合应根据图案内容分出宾主，主色与宾色之间的关系是主从关系，所谓"五彩彰施，必有主色，它色附之"。主色的面积不一定最大，也不一定等于主色调，但它发挥着关键的作用。主色一般多用在重要的主体部分，以增强对观者的吸引力，主色的力量应由宾色烘托而出，俗话说"红花需绿叶扶"，红才能显得更红。大片深色中包围浅色；大片浅色中包围深色；大片调和色中的对比色都能形成主色，宾色服从主色，明暗灰艳的处理也必须根据主色有所节制，否则会喧宾夺主。我们多次提到的"万绿丛中一点红"，绿色面积虽大，但它用来衬托红色，红色是主题之色，即主色。在这里红色就要纯正，绿色不妨灰重些（图 7-10）。

图 7-7

图 7-8

	色调调中	灰调	冷底	亮底	暗底	虚底	几何底(灰)
主	倾向性	艳色	暖色	深色	亮色	实色	浮花（艳）
宾	其余	灰色	冷色	浅色	暗类	虚色	几何底（灰）

图 7-10

图 7-9

7.4 色彩的层次

色彩的层次与色彩的前进和后退感在前面已做过分析。暖色、纯色、亮色、大面积色一般有前进感；冷色、含灰色、暗色、小面积色一般有后退感。但这并

不是绝对的，在暗底上亮色有前进感，在白底上深色有前进感，在红底上黄色有前进感，在黄底上红色又有前进感。这就是构图中色彩的层次，这主要与色彩的明度有关，此外又与纯度和冷暖有关，我们已在前面讲过，这里不再赘述。

7.5 色彩的点缀色

点缀是面积对比的一种形式，在色彩构图中能起到"画龙点睛"的作用。一片沉闷或平淡的色调中如果点缀少量鲜艳的对比色，犹如以石击水，一潭死水马上就会变得生气勃勃；"一烛之光，通体皆灵"，点缀色的应用能达到"平中求奇"的突破。"点睛"要求点缀色的布局位置要恰当，不点在"睛"上，就成了"添足"。"点睛"还要求在面积上也要恰当，面积过大，统一的色调就会被破坏；面积太小，容易被周围色彩吃掉而起不到应有的作用。点缀色具有醒目、活跃的特点。有经验的艺术家，在配色时总是十分慎重地、十分珍惜地将最鲜明、最生动的色彩用到最关键的地方。它的规律是：

①纯度高；

②色相对比强；

③明度对比强，或暗中透亮，或灰中见鲜；

④面积大小适宜；

⑤位置恰当。

7.6 色彩的衬托

衬托有赖于面积对比，没有面积对比就谈不上衬托。衬托的主要形式有：

1）明暗衬托

大面积的亮色衬托小面积的暗色（图7-11），大面积的暗色衬托小面积的亮色，使暗中透亮；

2）冷暖衬托

大面积冷色衬托小面积暖色或大面积暖色衬托小面积冷色（图7-12）；

3）灰艳衬托

此静物摄影作品使用大面积灰色衬托小面积艳色（图7-13）；

4）繁简对比

满地碎花杂色衬托大块整体色块，或满地整块简单的色彩衬托一簇碎小花朵（图7-14）。

以上四种即以大面积调和去衬托小面积对比，以大面积灰色去衬托小面积艳色，以大面积静去衬托小面积动，这是设计中常用的手法之一。

图7-11

图7-12

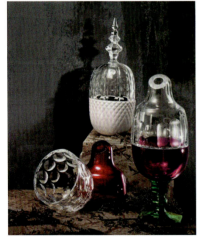
图7-13

图7-14

第8章
色彩构成在艺术设计中的应用与赏析

8.1 色彩构成在设计中的应用

8.1.1 色彩构成在建筑设计中的应用

在建筑构成中色彩的运用是非常重要的，荷兰风格派等早期建筑师都曾成功地把色彩组合到建筑设计中，也出现了一批善于用光、用色的建筑师，如勒·柯布西耶（图8-1、图8-2）、路易斯·康、安藤忠雄、路易斯·巴拉甘等等。

当前，由于科学技术的迅猛发展和各种新材料的不断涌现，大大丰富了建筑色彩的表现力，尤其轻金属材料（图8-3）、有色玻璃、透明及闪光塑料的人工着色运用，更加推进了建筑色彩向多元化方向发展（图8-4）。

建筑色彩设计应关注室内与室外的区别，因为建筑物的外墙、屋顶常常是裸露在自然光照下，而内墙、顶棚、地面又多处于人造光的环境里，故在色彩的运用上内和外是有区别的。建筑物巨大身躯的装饰，多是以人工着色再经过物理或化学处理后的现成面材居多，如面砖、陶瓷锦砖，以及天然的大理石、花岗石、青石等（图8-5）。

建筑色彩设计不在色彩本身，而是对色质的合理运用。不同材料的色反映不同的色质，不同反光度的色表现出不同的色质（图8-6）。如果将色质分开讲，"色"就是物体本身给人以红、黄、蓝等色彩在视觉上的感受，而"质"则是指物体表面质地的特性作用于人眼所产生的感受。在综合对比运用时，各不同感受的材质比例不能等量齐观，必须使其中某一质感量占绝对优势，才能突出中心、分明主次，效果也会随之显著。在建筑色彩的实际运用时，常将不同材料综合使用，在不同强弱的光感下，诸材质的质感会表现出较大的区别。这样配搭层次分明、对比明显，但也要注意在综合使用时，材料的品种不宜过多，一般以三种为宜（图8-7），有时仅用一种单项材料也能获得很好的视觉效果（图8-8）。

墨西哥建筑师莱戈雷塔近年来在设计中大胆运用色彩，作品明快、典雅而且有强烈的乡土气息，在建筑多元化的今天独树一帜，引人注目。如墨西哥城外新开发区的一幢很普通的出租办公楼，经莱戈雷塔的精心设计后却别具一格，令人

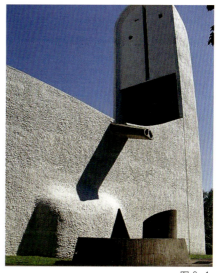

图8-1

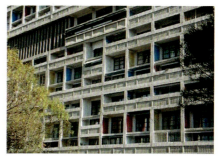

图8-2

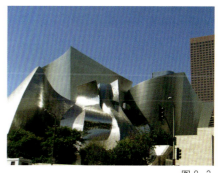

图8-3

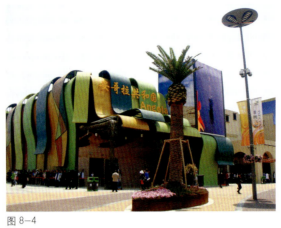
图 8-4

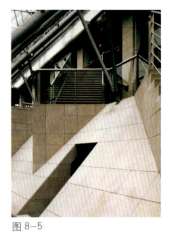
图 8-5

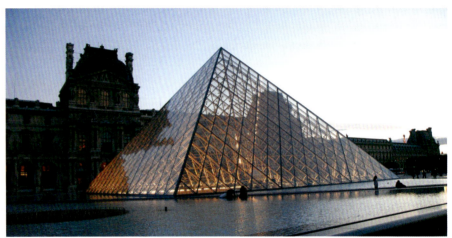
图 8-6

图 8-7

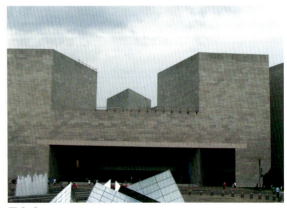
图 8-8

耳目一新。建筑颜色由暗红、土黄和紫蓝接近三原色的三种颜色组成（图 8-9～图 8-12），不同的建筑体块在艺术处理上也采用不同的手法，不同的颜色与造型有机地构成和谐的整体是很不容易的，仔细推敲建筑的各个细部可以理解设计者的匠心，手法细腻但却干净利落，给人以"脱俗"的印象，从内到外各个角度都可以得到美的享受。最精彩的构图是入口的处理，暗红色斜墙、紫蓝色塔楼与广场的水池和谐有机地组合在一起，斜墙仅将主楼遮掉一半，却又分割了水池，形成内院，入口塔楼将主楼分割成两部分，主楼的两侧又各自凹入一个小院，对于

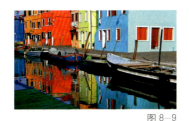
图 8-9
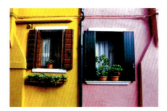
图 8-10
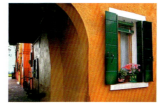
图 8-11
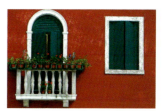
图 8-12

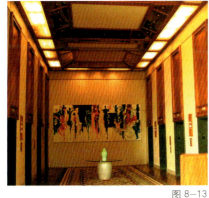
图 8-13
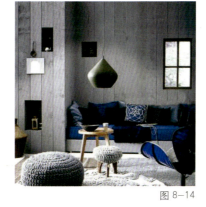
图 8-14
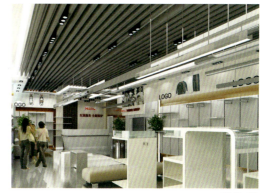
图 8-15

炎热地区这种处理无疑有利自然通风，而形体与空间的变化使建筑更加活泼生动。认真分析这幢建筑可以发现很多建筑细部的微妙处理，体会到其中功能与艺术的巧妙结合，既满足了功能的需要又丰富了建筑造型，几乎没有什么额外的装修，在色彩运用上既大胆又和谐，对于一幢不大的建筑物做到这点是很不容易的。

8.1.2 色彩构成在室内设计中的应用

当人们走进一个室内空间，色彩会给人们带来最初的感受，通过设计师对色彩精心地组织和调整，使室内空间显示出不同的魅力，这就是色彩创造的奇迹。家居色彩的搭配是设计中的重要理念，人们不同的兴趣、爱好、倾向、生活习惯会对色彩产生不同的需求，不同的色彩能使人产生不同的感觉，或文雅、或拙朴、或热烈、或宁静。人们将色彩分成暖色调和冷色调两大类：暖色调如橙、红、黄色，使人联想到火和阳光，给人以华丽、热烈（图 8-13）的感觉；冷色调如蓝、绿色，使人联想到海洋和森林，给人以宁静和沉着（图 8-14）。室内色彩设计的重点：一般来说各墙面用色，应体现层次；顶棚一般用较浅的颜色，表现空远，但有时也会出现不同的情况，如图 8-15 所示为某知名防护用品品牌卖场的深色顶棚，较深的顶棚也能传达出空远的感觉，同时这样的设计也充分展示了其行业的特点；门板最好能用同一颜色，以统一整个房间的色调。玄关采用冷暖色分配可给客人带来欢迎的第一印象；客厅多采用暖色调，给人以亲切感；餐厅采用暖色系，可促进食欲；卧室可依个人爱好，以体现鲜明个性；厨房可采用冷色系列，缓和室内热量；浴厕用暖色系来中和浴缸及瓷砖的冷色。房间坐向：朝南用相对的冷色色系，朝北可用相对的暖色系。

举例分析如图 8-16 ～图 8-18 所示，红色系列给人温馨、浪漫，使居室春光无限（图 8-16）；黄色系列明朗、华贵，营造开朗愉悦的居室环境；草绿系列清新、

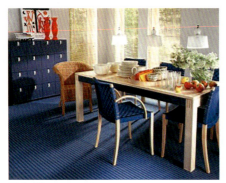

图8-17

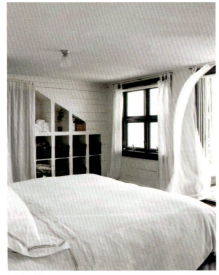

图8-18

图8-19

图8-20

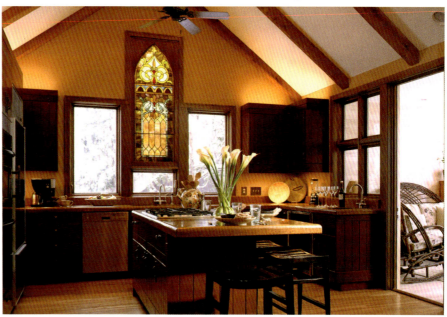

图8-16

自然，如郊野的气息扑面而来；蓝色系列宁静、凉快，令人领略到碧海蓝天的风采（图8-17）；紫色系列高雅、淡泊，充分显露居者独特的品位，浅白色系列飘逸、优雅，使居室充满和谐的氛围（图8-18）。从中我们体会到，没有不好的色彩，只有不好的搭配。

作为居室来讲，色彩关系和谐是第一位的，不管采用什么样的配色方案，一定要取得和谐的基本效果。如要打造质朴的具有乡土风味的居室，设计时尽量采用建材本身的自然色彩，如木本色等。

兴奋以红色为主色，利用自然的明暗来造成丰富的层次。金黄色的天顶，具有反光感的地面，色与形互相辉映。为了避免过分的刺激，在一些地方可采用暗灰与亮灰相间的家具及墙面作为缓冲。以上各例仅是普遍的规律，实际室内设计中色彩构成的应用要综合、复杂得多。

8.1.3 色彩构成在产品设计中的应用

工业产品的造型设计主要有两个方面：一是形态的设计，二是色彩设计。虽然产品的色彩是依附于形体的，但是色彩比形体对人更具有吸引力，色彩在产品造型中具有先声夺人的艺术魅力（图8-19）。根据有关试验表明：人们在看物体时，最初20秒内，色彩的成分占80%；2分钟后，色彩占60%，形体占40%；5分钟后，色彩、形体各占50%，在之后的时间里这种状态就将持续下去，由此可见，色彩在造型效果中起着重要的作用。由于色彩具有主动的、吸引人的感染力，能先于形体而影响人们的情感，因此，研究产品的色彩设计，有着重要的现实意义（图8-20）。

色彩对于有效地发挥产品的功能效用，也起着一定的作用。例如机械设备都有一些信息显示仪表和操作控制件，为了使操作者易于辨读和引起注意，经常用红、

黑、绿等颜色加以涂饰，从而使这部分器件的功能得以充分发挥（图8-21）。

工业产品的色彩设计是工业产品造型的一个重要部分，它起着美化产品、美化环境的作用。当工业产品作为商品在市场上流通时，色彩比形状更具有强烈的吸引力。因此，色彩设计对提高产品的档次和竞争力、对协调操作者的心理要求和提高工作效率、对满足人们对美的追求和创造舒适的生活环境等方面，具有现实的意义（图8-22）。

8.1.4 色彩在服装设计中的应用

在服装设计中，色彩起到了视觉醒目作用，人们首先看到的是颜色，其次是服装造型，最后才是服装的材料和工艺问题，所以服装色彩作为服装的组成部分，具有十分重要的意义。科学家研究指出，人对色的敏感度远远超过对形的敏感度，因此色彩在服装设计中的地位是至关重要的。

人们对色彩的反映是强烈的，但并非对色彩的感受都所见略同。因此在服装设计中对于色彩的选择与搭配要充分考虑到不同对象的年龄、性格、修养、兴趣与气质等相关因素，还要考虑到在不同的社会、政治、经济、文化、艺术、风俗和传统生活习惯的影响下人们对色彩的不同情感反映。

在设计中，色彩的搭配组合的形式直接关系到服装整体风格的塑造。设计师可以采用一组纯度较高的对比色组合来表达热情奔放的热带风情（图8-23）；也可通过一组彩度较低的同类色组合体现服装典雅质朴的格调（图8-24）。在服装设计中最常用的配色方法有：同类色配合、近似色配合、对比色配合、相对色配合四种（图8-25、图8-26）。

图8-21

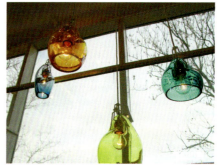

图8-22

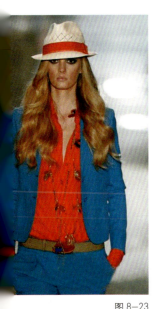

图8-23

图8-24

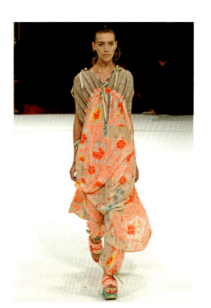

图8-25

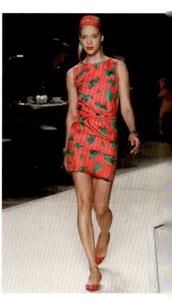

图8-26

8.2 色彩构成综合应用欣赏

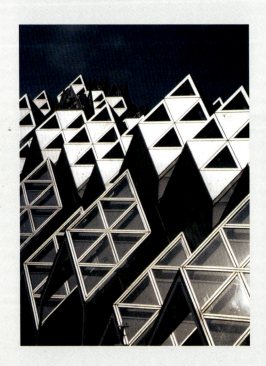
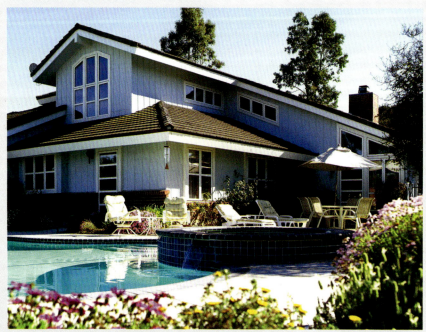

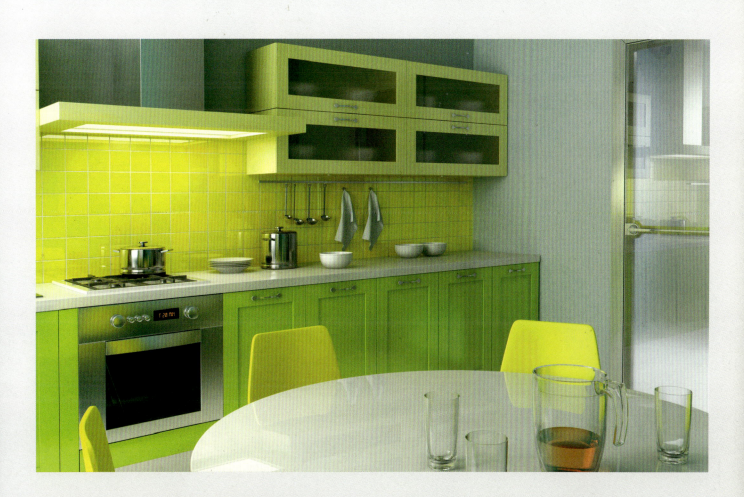

高校建筑学与艺术设计专业设计基础系列教程
色彩构成　70

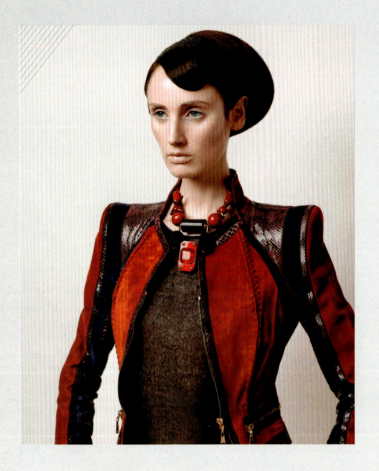

第 8 章 色彩构成在艺术设计中的应用与赏析　71

第 8 章 色彩构成在艺术设计中的应用与赏析

高校建筑学与艺术设计专业设计基础系列教程
色彩构成 74

第 8 章 色彩构成在艺术设计中的应用与赏析 75

第 8 章 色彩构成在艺术设计中的应用与赏析

高校建筑学与艺术设计专业设计基础系列教程

色彩构成

参考文献

[1] 王力强、文红编著．平面·色彩构成．重庆：重庆大学出版社，2002．

[2] 辛华泉著．形态构成学．北京：中国美术学院出版社，1999．

[3] 南云治嘉著．视觉表现．北京：中国青年出版社，2004．

[4] 李莉婷．色彩构成．长沙：湖北美术出版社，2001．

[5] 赵国志．色彩构成．沈阳：辽宁美术出版社，1989．

[6] 叶武，杨君宇．设计三维形态．北京：北京理工大学出版社，2008．

[7] 唐纳德·A·诺曼．梅琼译．The Design of Everyday Things．北京：中信出版社，2010．

[8] 原研哉．朱锷译．设计中的设计．济南：山东人民出版社，2006．

[9] 奥博斯科编辑部．暴凤明译．配色设计原理．北京：中国青年出版社，2009．

[10] ArtTone 视觉研究中心．平面设计配色全攻略．北京：中国青年出版社，2010．

[11] ArtTone 视觉研究中心．冷暖色调配色宝典．北京：中国青年出版社，2009．

[12] CR&LF研究所，笹本未央编．配色全攻略．陈丽佳，王津津，雷晖译．北京：中国青年出版社，2006．

[13] 保罗·芝兰斯基，玛丽·帕特·费希尔．色彩概论．文沛译．上海：上海人民美术出版社，2004．

图书在版编目(CIP)数据

色彩构成/叶武等编著. —北京：中国建筑工业出版社，2011.6
高校建筑学与艺术设计专业设计基础系列教程
ISBN 978-7-112-13283-6

Ⅰ.①色… Ⅱ.①叶… Ⅲ.①色彩学 Ⅳ.①J063

中国版本图书馆CIP数据核字（2011）第105330号

责任编辑：陈　桦
责任校对：陈晶晶　王雪竹

　　色彩构成是现代造型与艺术设计领域的基础学科，旨在使学生掌握色彩构成的基本原理，学会运用色彩语言，从主观世界入手把握色彩的创造规律，从而提高学生的艺术实践能力和综合素质修养，同时培养学生的创新思维、创造能力和动手能力。内容包括色彩基础知识、色彩知觉与心理、色彩对比与调和等。本书全面、系统地阐述色彩的理论知识，讲解则循序渐进、深入浅出。书中精选大量优秀的色彩构成作品，尽量以全新的画面、图例突出艺术设计教学的特点。

　　本书可用于高等院校建筑学与艺术设计专业教学用书，适用于建筑学、环境艺术、城市规划、风景园林、室内设计、工业产品设计、平面设计等专业的本科、职业院校的设计教学，也可作为一般建筑与艺术设计专业人员、美术爱好者自学、艺术考前辅导培训所用。

　　本书附课件素材，可以从www.cabp.com.cn/td/cabp20715.rar下载。

高校建筑学与艺术设计专业设计基础系列教程
色彩构成
天津大学　叶　武　杨君宇　编著
*

中国建筑工业出版社出版、发行（北京西郊百万庄）
各地新华书店、建筑书店经销
北京方舟正佳图文设计有限公司制版
北京盛通印刷股份有限公司印刷
*

开本：880×1230毫米　1/16　印张：5　字数：160千字
2011年9月第一版　2011年9月第一次印刷
定价：35.00元（附网络下载）
ISBN 978-7-112-13283-6
（20715）

版权所有　翻印必究
如有印装质量问题，可寄本社退换
（邮政编码 100037）